Avant-propos

Vivre à Québec, être fier de sa ville, passe par une quête du passé chargé de son histoire.

Le musée des Ursulines compte parmi les lieux remplis de souvenirs. À l'arrivée de nos fondatrices, en 1639, Québec était encore une bourgade flanquée d'un cap qui mirait ses diamants dans l'un des plus beaux fleuves du monde. Ces femmes héroïques, nos devancières, se sont montrées créatrices et conservatrices. Malgré les deux incendies qui ont à peu près tout dévasté dans les années 1650 et 1686, elles ont su conserver et utiliser leurs moindres biens. Le musée raconte l'histoire à travers les travaux journaliers et artistiques des Ursulines. En même temps, vous découvrez le mode de vie des premiers colons et des Amérindiens si chers au cœur de Marie de l'Incarnation et de ses compagnes. Des connivences se sont établies entre les manières de faire des Autochtones et celles de nos Mères françaises, si heureuses de donner leur vie pour leurs chers néophytes.

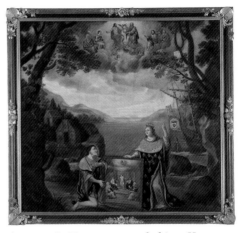

Anonyme, *La France apportant la foi aux Hurons de la Nouvelle-France*, fin du XVIIᵉ siècle
Huile sur toile
Hauteur : 219,00 cm
Largeur : 219,00 cm
© Musée national des beaux-arts du Québec,
Photographie : Patrick Altman

Fondatrice temporelle et pourvoyeuse des débuts, madame de la Peltrie consacre sa vie et ses biens au Séminaire Saint-Joseph, notre première école. Si la maison élevée à sa demande, en 1646, a dû être démolie en 1836 à cause de sa vétusté et reconstruite sur les mêmes fondations, elle garde les caractéristiques d'un passé lointain, grâce à la fidélité de nos Mères pour leurs devancières. Cette maison léguée par madame de la Peltrie recèle une partie des trésors de notre patrimoine.

Directrice-conservatrice du musée des Ursulines, madame Christine Turgeon, auteure de cette monographie, s'est plu à documenter sa recherche pour présenter l'histoire de cette maison. Nous la félicitons et nous la remercions d'avoir travaillé avec art et passion à cet indispensable instrument.

Que ce livre d'histoire accompagne votre visite au musée et en prolonge le profit !

Marguerite Chénard, o.s.u.
Présidente du conseil d'administration

Introduction

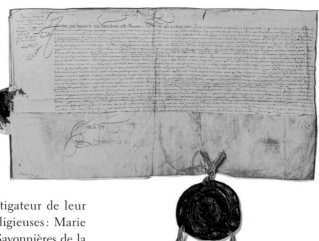

Le 1er août 1639, débarquait à Québec un groupe de femmes venues fonder, en Nouvelle-France, le premier monastère voué à l'éducation des filles et à l'évangélisation des Amérindiennes. Cette « sainte troupe », pour reprendre l'expression du père jésuite Paul Le Jeune, instigateur de leur venue, est composée de trois religieuses : Marie Guyart de l'Incarnation, Marie Savonnières de la Troche de Saint-Joseph, ursulines de Tours, et Cécile Richer de Sainte-Croix, ursuline de Dieppe ; elles étaient accompagnées de deux laïques, Madeleine de Chauvigny de la Peltrie, riche veuve d'Alençon et bienfaitrice de la fondation, et sa servante Charlotte Barré.

Dès le lendemain de leur arrivée, les fondatrices se voient confier de jeunes Amérindiennes et débutent leur mission si ardemment désirée. Pour cela, elles sortent avec précaution des objets soigneusement choisis et rangés dans leurs coffres de voyage : contrat de fondation et concessions de terrain, constitutions et règlements de la communauté, livres de prières, chapelets et images, vases sacrés et ornements liturgiques comme « un beau Tabernacle, un très-beau voile de Calice et un grand nombre de fleurs de broderie pour charger un parement[1] », offerts à Marie de l'Incarnation, peu avant son départ, par la comtesse de Brienne, dame de compagnie de la reine de France, Anne d'Autriche. Ces objets précieux sont complétés, les semaines suivantes, par l'arrivée de marchandises et d'objets usuels : textiles, meubles, chaudrons de cuivre, poterie, ustensiles, outils, produits d'apothicaire, bref, tout ce qui est nécessaire pour assurer les fonctions vitales d'une communauté enseignante cloîtrée installée dans une colonie naissante.

Permission de Louis XIII, roi de France, d'établir en Nouvelle-France un couvent de religieuses ursulines et un séminaire pour instruire les petites sauvages
Saint-Germain-en-Laye, 28 mai 1639
Sceau portant les armoiries du roi de France
Archives des Ursulines de Québec

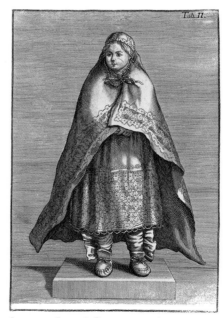

Anonyme, *Jeune indienne en costume d'apparat*, XVIIIe siècle
Encre sur papier : gravure au burin
Hauteur : 25,40 cm
Largeur : 17,30 cm

Photographie : François Lachapelle

1. *Guy-Marie Oury, Marie de l'Incarnation, ursuline (1599-1672) : correspondance, 18 avril 1639. Solesmes, Abbaye Saint-Pierre, 1971, p. 84.*

LE MUSÉE DES URSULINES DE QUÉBEC
Art, foi et culture

CHRISTINE TURGEON

Monastère des Ursulines de Québec

Table des matières

RECHERCHE ET RÉDACTION
Christine Turgeon

RECHERCHE ICONOGRAPHIQUE
Christine Turgeon
Catherine Lavallée

PHOTOGRAPHIE
Paul Dionne

RÉVISION LINGUISTIQUE
Monastère des Ursulines de Québec
Anne-Hélène Kerbiriou

CONCEPTION GRAPHIQUE ET INFOGRAPHIE
Norman Dupuis Inc.

COUVERTURE
Anonyme, Ange de Noël, bois doré et polychrome,
XVIIᵉ siècle.

PAGE TITRE
Exposition temporaire. Trésors de chapelle
Concept : Christine Turgeon
Muséographie : Lyse Brousseau, Danièle Lessard,
Catherine Lavallée

IMPRESSION
K2 impressions

ISBN 2-921395-08-8
Dépôt légal - Bibliothèque nationale du Québec, 2004
Monastère des Ursulines de Québec, 2004

Le Musée des Ursulines de Québec est
subventionné par le ministère de la Culture
et des Communications du Québec.

Cet ouvrage a bénéficié du soutien financier
de la Ville de Québec et du ministère
de la Culture et des Communications,
dans le cadre de l'Entente sur le
développement culturel de Québec.

À l'occasion du 25ᵉ anniversaire
du Centre de conservation du Québec,
le Musée des Ursulines de Québec
remercie les restaurateurs
pour les soins apportés à la préservation
et à la mise en valeur de l'héritage
culturel des Ursulines de Québec.

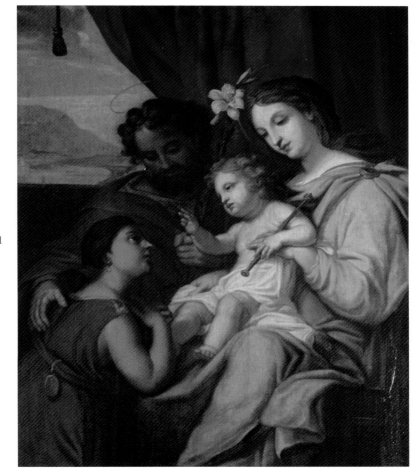

Claude François
dit Frère Luc,
*La Sainte Famille à
la Huronne*, vers 1671
Huile sur toile
Hauteur : 111,00 cm
Largeur : 97,00 cm
Photographie :
François Lachapelle

De ce noyau fondateur, probablement peu d'objets sont parvenus jusqu'à nous, le premier monastère érigé en 1642 ayant été détruit deux fois par le feu, en 1650 et 1686. Il constitue cependant l'embryon d'une collection qui se développera au cours des siècles autour des deux fonctions de l'institution, la vie contemplative et la vie apostolique. Composé d'œuvres d'art comme d'objets humbles de la vie quotidienne, hérités du Régime français ou métissés par les influences des cultures anglaise et américaine, le patrimoine des Ursulines de Québec s'est accru et adapté au fil des jours pour satisfaire les besoins croissants du monastère et de sa maison d'éducation. Conscientes de la richesse de leur collection et de sa valeur identitaire pour la société québécoise, les Ursulines décident, dès le début du XXᵉ siècle, de partager avec la population leur histoire et leur patrimoine, en créant un musée.

Marie de l'Incarnation (attribué à),
*Parement d'autel dit de l'Éducation
de la Vierge*, vers 1650
**Broderie d'applique au fil de laine et de soie
polychrome sur fond de serge de laine**
Hauteur : 88,00 cm
Largeur : 158,00 cm

© Musée national des beaux-arts du Québec.
Photographie : Patrick Altman

Anonyme, *Ostensoir*,
1634-1635
Argent doré
Hauteur : 40,20 cm
Largeur : 16,80 cm
Profondeur : 11,10 cm

Ce livre est donc le rappel de l'ancrage profond qui lie l'histoire des Ursulines à celle du Québec à travers la constitution de leur collection et la création d'un musée. Dans un premier chapitre, nous présenterons le bâtiment associé à la Maison de madame de la Peltrie qui abrite le musée actuel. Dans une deuxième partie, nous analyserons les formules muséographiques choisies par les religieuses depuis la création de leur premier musée en 1936. Puis, après avoir montré le mode de collectionnement des Ursulines, nous ferons un rapide survol des différentes catégories d'objets qui composent la collection : peintures, œuvres sur papier, sculptures, orfèvrerie, ornements liturgiques, objets ethnographiques, artisanat amérindien, objets pédagogiques et instruments de musique.

Cette publication a vu le jour grâce à la sollicitude des Ursulines du Vieux-Monastère, en particulier de sœur Marguerite Chénard et des membres de son Conseil, auxquels je n'omettrais pas d'ajouter sœur Marie Marchand, directrice des Archives, sœur Marie-Emmanuel Chabot, sœur Suzanne Prince, sœur Michelle Leblanc et sœur Louise Godin, responsables de la révision finale du manuscrit. Mes remerciements les plus vifs s'adressent également à l'équipe du musée qui m'a fait partager sa connaissance et son expérience du public, et m'a soutenue de son intérêt et de son dynamisme tout au long du pro-

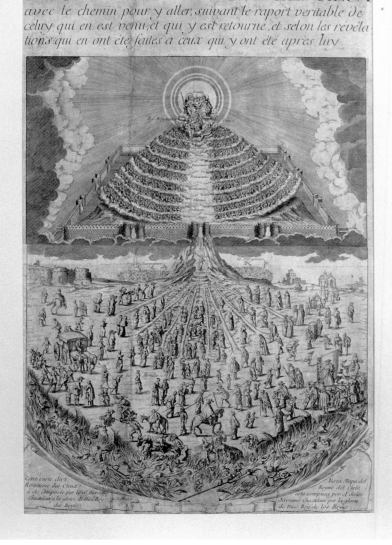

Anonyme, d'après Jérôme Chastelain (?) *La carte du royaume des cieux,* **XVII^e siècle**
Encre sur papier: pointe sèche
Hauteur: 85,70 cm
Largeur: 54,70 cm

cessus de rédaction. Les chapitres sur les beaux-arts ont bénéficié de la lecture attentive de Laurier Lacroix, historien de l'art, et de Claude Payer, restaurateur responsable de l'atelier des sculptures au Centre de conservation du Québec. Ma reconnaissance va enfin à monsieur Jean Trudel, historien de l'art, qui a généreusement mis à ma disposition ses connaissances du patrimoine artistique des Ursulines de Québec et à madame Lyse Brousseau, muséographe, qui m'a conseillée avec art dans la présentation visuelle de ce volume.

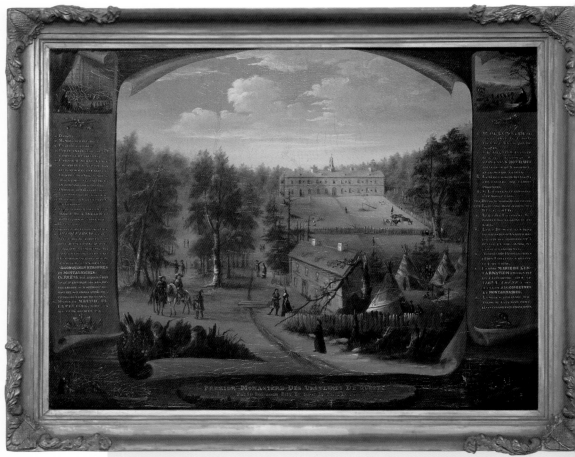

Joseph Légaré, *Premier monastère
des Ursulines de Québec*, 1840
Huile sur toile
Hauteur : 63,40 cm
Largeur : 83,00 cm

LE MUSÉE :
une maison

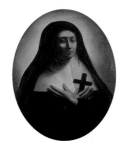

LORSQUE LES URSULINES décident d'ouvrir un musée permanent accessible au public, elles choisissent de l'installer dans un petit bâtiment situé à la frontière de l'enceinte du monastère : la maison dite de madame de la Peltrie. Le site présente deux avantages : d'une part, avoir un accès direct sur la rue Donnacona, évitant ainsi aux visiteurs de pénétrer dans le cloître, lieu de vie des religieuses et, d'autre part, bénéficier d'un cadre symbolique et historique puisque le bâtiment s'enracine sur le site de la maison de Madeleine de Chauvigny de la Peltrie, bienfaitrice laïque des Ursulines de Québec. Cette double identité de lieu extérieur, situé hors des murs de clôture, et de lieu de mémoire, imprégné par l'héritage français de l'histoire des Ursulines, marque profondément les destinées du bâtiment et, à travers lui, le concept du futur musée.

Tour à tour maison en location, refuge pendant les incendies, séminaire pour les pensionnaires amérindiennes, externat, école d'application pour les élèves de l'École normale, juvénat et provincialat, la Maison de madame de la Peltrie s'est adaptée au fil des siècles aux besoins du monastère et des religieuses. Cette adaptabilité des fonctions et des usages, qui contraste avec l'immuabilité et le caractère privé des autres départements du couvent, a donné une identité particulière et originale à l'édifice. La maison-musée est devenue le trait d'union entre le lieu clos et le lieu public, le lieu de mémoire où la communauté s'approprie son histoire et sa collection tout en les exposant au regard et au questionnement du visiteur. Fidèles à l'œuvre apostolique des fondatrices et à leur fonction d'enseignantes, les Ursulines ont créé un lieu de transmission et d'éducation aménagé à leur image. Le musée est aussi aujourd'hui un lieu d'héritage à une époque où la communauté des Ursulines réfléchit sur le message et les traces qu'elle désire transmettre à la société contemporaine. Pour mieux cerner ces liens intimes qui unissent la maison et le musée, nous traiterons de cette évolution séculaire en retraçant les grandes étapes qui ont marqué l'histoire de l'édifice.

Anonyme,
Portrait de la vénérable Marie de l'Incarnation, 1672
Huile sur toile
Hauteur : 85,50 cm
Largeur : 65,20 cm

Anonyme, *Madame de la Peltrie*, XVIIᵉ siècle
Huile sur toile
Hauteur : 72,00 cm
Largeur : 59,70 cm
Photographie : François Lachapelle

Anonyme, *Mère Marie de Saint-Joseph*, XVIIᵉ siècle
Huile sur toile
Hauteur : 72,60 cm
Largeur : 59,30 cm
Photographie : François Lachapelle

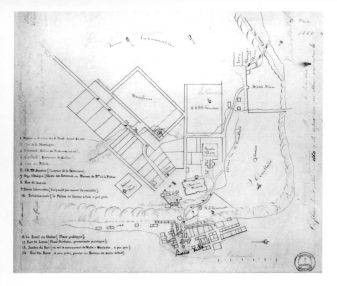

Jehan Bourdon, *Vray Plan
du haut & bas de Quebec
Comme il est en l'an 1660*
Copie
Archives des Ursulines de Québec

Refuge

Nous avons un aperçu de l'aménagement intérieur de la Maison de madame de la Peltrie grâce au témoignage des Ursulines et des Jésuites, lors des deux incendies qui rasent le monastère la nuit du 30 décembre 1650 et le dimanche 20 octobre 1686. Chaque fois, les Ursulines se replient dans le petit bâtiment en attendant de retrouver les énergies et les moyens nécessaires pour faire reconstruire leur édifice conventuel. Marie de l'Incarnation confie à son fils, peu après le premier incendie :

> Je ne pensois point à nôtre rétablissement, mais seulement à nous tenir en humilité dans le petit logis de Madame nôtre Fondatrice qu'elle nous avoit donné pour nôtre Seminaire, & qui étoit demeuré entier, parce qu'il étoit à un des bouts de notre clôture & éloigné du Monastère d'environ cent pas. Là je pensois que par le moyen de quelques petis apantis [appentis] nous pourrions faire nos fonctions[2].

Pendant près de deux ans, dans deux pièces et sur deux étages reliés par un escalier intérieur, treize personnes et quelques pensionnaires se partagent les principaux offices du monastère : parloir, réfectoire, cuisine et autres commodités au rez-de-chaussée ; dortoir, chœur et salle communautaire à l'étage. L'enseignement aux Amérindiennes se fait, le beau temps venu, à l'extérieur, dans une cabane d'écorce.

Construction

Selon la tradition, en juillet 1644, après avoir participé à la fondation de Montréal en compagnie de Jeanne Mance et du chevalier Paul de Chomedey de Maisonneuve, madame de la Peltrie décide de faire construire une petite maison à l'angle sud-est de la propriété du monastère. Les archives nous apprennent que le gouverneur de la Nouvelle-France, Charles Huaut de Montmagny, concède à la bienfaitrice, le 23 juin 1646, deux arpents de terre qui s'ajoutent à la concession de six arpents faite aux Ursulines, en 1639, par la Compagnie des Cent-Associés. La même année, un certain Léonard Pichon, lors de démêlés avec la justice, déclare être maçon et tailleur de pierre au service de madame de la Peltrie. Quelque temps après la construction de la maison, la bienfaitrice en fait don, par acte du 15 octobre 1650, à la communauté, qui la loue pour augmenter ses revenus. Grâce à ce contrat de donation, nous apprenons qu'il s'agit d'un édifice de pierre de deux étages mesurant 30 pieds par 20 pieds, mesure française, soit environ 9 mètres de long sur 6 mètres de large. Cette petite maison est d'ailleurs clairement identifiée sur le plan de la ville de Québec dressé, en 1660, par Jean Bourdon, arpenteur du roi.

2. *Dom Claude Martin*, La Vie de la Vénérable Mère Marie de l'Incarnation. *Reproduction de l'édition originale de 1677, Solesmes, Abbaye Saint-Pierre, 1981, p. 572.*

3. *Jésuites*, Relations des Jésuites 1647-1655, *Montréal, Éditions du Jour, tome IV (1652), 1972, p. 54.*

4. *Oury*, Lettre aux Ursulines de Tours, 1652, p. 461.

Les Jésuites soulignent dans leurs *Relations* l'attitude héroïque de leurs compagnes de mission et la décrivent avec éloquence pour toucher l'intérêt et la générosité des dévots et des communautés religieuses de France. Selon le père Le Jeune, « les pauvres Ursulines estoient logées dans un trou, pour ainsi dire : leurs licts ou leurs cabanes estoient les unes sur les autres, comme on voit ces rayons dans les boutiques des marchands où ils rangent leurs marchandises[3] ».

C'est à l'occasion de la maladie et du décès de mère Saint-Joseph, la première des fondatrices à mourir en terre canadienne, le 4 avril 1652, à l'âge de 35 ans, que l'aménagement intérieur de la Maison de madame de la Peltrie est évoqué par le biais de Marie de l'Incarnation, parlant des souffrances de sa compagne :

> Outre les douleurs et les fatigues de sa maladie, elle recevoit de très grandes incommoditez dans le lieu où nous étions logées. Il étoit fort petit, et l'on ne pouvoit aller au Chœur sans passer proche sa cabane et à sa veue ; le bruit des sandales, les clameurs des enfants, les allées et les venues de tout le monde, le bruit de la cuisine, qui étoit au dessous, et dont nous n'étions séparées que par de simples planches, l'odeur de l'anguille qui infectoit tout, en sorte que durant la rigueur du froid il falloit tenir les fenestres ouvertes pour purifier l'air, la fumée de la chambre qui étoit presque continuelle ; enfin la cloche, le chant, la psalmodie, le bruit du Chœur, qui étoit proche, lui causoient une incommodité incroiable[4].

Les cabanes, sortes de lits clos tapissés de serge de laine, la fumée de la cheminée de pierre, l'odeur de la graisse d'anguille qui brûle dans les lampes ou *becs de*

Armoire, XVIIe siècle
Bois avec pentures et serrure de fer
 Hauteur : 138,20 cm
 Largeur : 110,00 cm
 Profondeur : 56,00 cm

corbeau, les sabots qui claquent sur les planchers de bois, les chaudrons de cuivre fumants et odorants sont autant d'objets et d'atmosphères qui rappellent le décor familier des maisons de nos ancêtres. Ces objets, toujours présents au musée, illustrent aujourd'hui encore la thématique de la vie quotidienne des religieuses à l'époque héroïque des « premières mères ».

La Forge à Pique Assaut, *Lampe à godet ou « bec de Corbeau »*
Reproduction, 1980
Fer forgé
 Hauteur : 24,20 cm
 Largeur : 13,10 cm
 Longueur : 30,70 cm

Bassine à anses, XVIIIe siècle
Cuivre et fer
 Hauteur : 16,60 cm
 Largeur : 38,40 cm
 Diamètre : 16,70 cm
 Photographie :
 Catherine Lavallée

Locataires illustres

La Maison de madame de la Peltrie servira de résidence, entre 1659 et 1661, à François de Montmorency-Laval, premier évêque de Québec et de la Nouvelle-France. Malgré une arrivée inopinée et un séjour imprévu, Marie de l'Incarnation accueille dignement le nouveau prélat :

> Je vous ay dit qu'on n'attendoit pas d'Evêque cette année. Aussi n'a-t-il rien trouvé de prest pour le recevoir quand il est arrivé. Nous lui avons prêté notre Séminaire qui est à un des coins de notre clôture et tout proche de la Parroisse. Il y aura la commodité et l'agréement d'un beau jardin : Et afin que lui et nous soions logez selon les Canons ; il a fait faire une clôture de séparation [5].

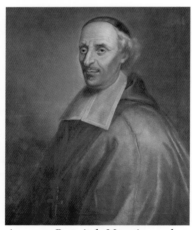

Anonyme, Portrait de Monseigneur de Laval, Huile sur toile, 1708.
Copie d'après une gravure de Claude Duflos.
Musée de la civilisation, dépôt du Séminaire de Québec
1995.3480. Photographie : Pierre Soulard

Monseigneur de Laval dira de son côté, au sujet de la Maison de madame de la Peltrie : « Nous la trouvons assez riche puisqu'elle suffit à notre pauvreté[6] ». Du séjour de l'évêque et de son amitié pour les Ursulines, il ne reste que peu de traces matérielles, si ce n'est un fauteuil de style Louis XIII et des objets de culte lui ayant appartenu, d'après la tradition orale du monastère. En fait, ces objets précieux lui sont attribués en vertu de l'usage qu'il en fit comme célébrant à l'église Saint-Joseph dont la construction, financée par madame de la Peltrie, est réalisée sous la direction de Marie de l'Incarnation entre les années 1656 et 1667.

Après un court passage des Filles du roi, en 1666, l'édifice devient désormais pour les religieuses un lieu accessible et commode consacré à l'éducation des filles externes de la ville. En 1737, l'annaliste du monastère ne parle plus du logis de la fondatrice, mais d'un « vieux bâtiment de pierre pour les classes de filles externes couvert en planches et en bardeaux[7] ».

Externat

De 1700 jusqu'à la fin du Régime français, le nombre croissant des religieuses et l'agrandissement des bâtiments permettent d'accueillir un plus grand nombre de pensionnaires et d'élèves externes. Si la classe des Amérindiennes est fermée en 1725, une troisième classe s'ouvre pour les Françaises en 1750. Quant à l'externat, installé dans la Maison de madame de la Peltrie, il est agrandi au moyen d'une aile supplémentaire qui vient se greffer à la maison d'origine. Monseigneur Henri Dubreil de Pontbriand, évêque de Québec, bénit la première pierre, le 11 juin 1748. Mais les boulets de canon lancés par les Anglais lors de la prise de Québec, en 1759, l'endommagent considérablement. Grâce à un don fait, en 1767, par le nouvel évêque de Québec, monseigneur Jean-Olivier Briand, l'externat est réparé et reprend ses fonctions en 1768. À l'aube du XIXe siècle, l'annaliste du monastère note avec fierté :

François Bonvin, *École des orphelines,* gravure d'origine française, 1850
Éditeur :
Musée de Langres ;
imprimeur : Pernel

**Encre sur papier :
eau forte**
Hauteur de l'image :
17,10 cm
Largeur de l'image :
22,70 cm

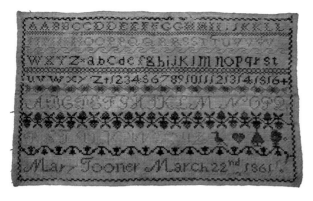

Marguerite Tooner, *Broderie abécédaire*, achevée le 22 mars 1861
Laine brodée sur fond de chanvre
Hauteur : 37,50 cm
Largeur : 28,00 cm

Photographie : Catherine Lavallée

Nous avons reçu a nos classes des Externes pres de 60 filles irlandoises a la demande du curé de Québec elles sont toutes catholiques elles ne viennent qu'une fois le jour elles demeurent en classe depuis 11 heures jusqu'à une heure une religieuse leur faict apprendre le catholicisme et les prières en anglois on leur montre a lire et a travailler[9].

Dès lors, la fréquentation de l'externat ne cesse d'augmenter, avec 250 écolières en 1822, et l'ouverture d'une troisième classe en 1834. C'est ainsi qu'en 1831, l'ensemble des filles recevant leur éducation chez les Ursulines est réparti ainsi : 45 pensionnaires, 60 demi-pensionnaires et 459 externes. La Maison de madame de la Peltrie et l'Aile de monseigneur de Pontbriand ne suffisent plus. Ce supplément d'élèves occasionne des problèmes de promiscuité qui seront résolus par la construction d'un autre bâtiment plus spacieux et fonctionnel.

Signal,
XVIIIᵉ siècle
**Bois verni
et fil d'acier**
Longueur : 21,70 cm
Largeur : 4,50 cm
Photographie :
Catherine
Lavallée

« Une grande consolation pour notre communauté est que notre institut a toujours été assez fleurissant souvent soixante pensionnaires tant françoises qu'angloises […] le nombre des Externes est grand et il en aurait davantage si il y avoient plus de religieuses pour les instruire[8] ».

En 1820, à la demande de monseigneur Joseph Signay, évêque de Québec, une classe s'ouvre à l'externat pour les filles des immigrants irlandais, nouvellement arrivés à Québec. Le but officiel pour le clergé et les communautés religieuses de la ville est d'éviter qu'elles ne fréquentent les écoles protestantes :

Bonvin. A. Masson.

Jeu de dames,
XIXᵉ siècle
Bois polychrome
Hauteur : 3,00 cm
Largeur : 41,30 cm
Longueur : 46,60 cm

Photographie : Catherine Lavallée

5. Oury, septembre-octobre 1659, p. 613-614.
6. Sœur Sainte-Christine Rivard o.s.u., La Maison de Madame de la Peltrie. Son histoire. Centre Marie de l'Incarnation 1644-1964, *Feuillet explicatif*, 1964, p. 2.
7. Archives des Ursulines de Québec. Annales des Ursulines de Québec, *tome I*.
8. Ibid.
9. Ibid.

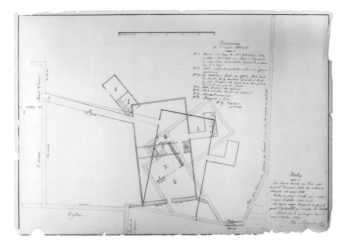

Thomas Maguire, *Divisions de l'école détruite*, 1836
Plan du bâtiment de Thomas Baillargé superposé au plan de la Maison de madame de la Peltrie (1644) et de l'Aile de monseigneur de Pontbriand (1748)
Encre sur papier

Théophile Hamel, *Portrait de l'abbé Thomas Maguire*, XIXᵉ siècle
Huile sur toile
Hauteur : 70,80 cm
Largeur : 60,00 cm
Photographie : François Lachapelle

Démolition et reconstruction

En mars 1836, l'évêque de Québec, Pierre-Flavien Turgeon, demande aux Ursulines de suggérer à leur aumônier de préparer un plan pour la construction d'une maison d'école en pierre à deux étages, destinée à recevoir les externes. L'abbé Thomas Maguire collabore avec l'architecte Thomas Baillargé pour donner forme au projet. Le 16 avril 1836, la supérieure du monastère et ses conseillères confient la construction à François Fortier, maître maçon, et à Jacques Delorbaez, maître menuisier, sous la caution de Thomas Baillargé aussi présent. Il s'agit de construire un édifice en pierre grise de deux étages avec cave, grenier et latrines, comportant deux salles par étage (une salle d'entrée et trois salles de classe), séparées par un escalier intérieur. Les vieux murs sont démolis et recouverts par un nouveau carré de maison mesurant 64 pieds et 8 pouces de longueur sur 34 pieds et 1 pouce de largeur. Le toit à croupe, éclairé par une lucarne à chaque extrémité, est couvert en bardeaux de cèdre. Dans le contrat est également prévue la construction d'un passage couvert de 45 pieds de long qui relie l'externat à l'avant-chœur de l'église et, de là, à l'Aile Sainte-Famille, lieu de résidence des religieuses.

Malgré ces changements importants dans l'apparence du bâtiment, deux clauses du contrat enracinent, par économie, la nouvelle construction dans les restes historiques de la petite maison de la fondatrice. Le menuisier devra :

Démolir tous les vieux ouvrages en bois de la maison d'école actuelle et même démolir tous autres vieux bois qu'il sera nécessaire de démolir ; défaire tous les dits vieux ouvrages en bois avec toute la précaution nécessaire pour pouvoir faire servir les dits vieux bois autant que possible[10].

Après une lecture attentive des spécifications du contrat, il apparaît que le vieux bois de la maison primitive est utilisé pour la confection des entre-planchers, pour l'escalier et le plancher du grenier, avec cette note rajoutée dans la marge : « s'il en reste, sinon faire le dit plancher du grenier avec du bois neuf[11] ». C'est au niveau des lambris qui décorent les quatre salles que le recyclage du vieux bois va prendre toute sa dimension historique puisque, cette fois, il est bien apparent. Il

Ursuline Convent, Quebec **Prospectus du pensionnat, entre 1836 et 1867** Graveur : A.F. Lallemand

faudra « lambrisser tout le contour des murs en dedans au bas de chaque étage jusqu'à une hauteur de trois pieds et poser une moulure pour couvrement et une plinthe au bas du lambris dans chaque appartement, les dits lambris et plinthes à être faits avec du meilleur bois provenant de la démolition[12] ».

À part quelques ajouts fonctionnels pour adapter la maison aux fonctions d'un musée, l'essentiel du décor intérieur du plan de Baillargé a été conservé. Le visiteur d'aujourd'hui note la présence chaleureuse des bois : la blondeur des planchers, les portes à assemblage en pin, le bras et la balustrade de l'escalier en merisier « bien solide », les marches en pin, les frises et les corniches du plafond en bois, les armoires à tablettes encastrées dans les anciennes salles de classe. Ce qui a disparu : le poêle installé dans la salle d'entrée, le plancher de bois brut dans la première pièce et blanchi dans les autres, les bancs fixés au mur avec leurs pieds à doucine, la grande armoire pour les manteaux des enfants, le bureau

de la religieuse qui actionne la « mécanique » de la porte pour faire entrer les élèves et, enfin, la porte de clôture « avec une plaque de très grosse tôle d'environ un pied quarré et troué de plusieurs petits trous[13] ». Car l'externat, comme le pensionnat, restera soumis jusqu'en 1967 à la règle stricte d'un ordre contemplatif enseignant séparé du monde extérieur par des murs et des grilles, et ceci malgré son éloignement physique du monastère.

Nouvel agrandissement

Comme le nombre d'externes ne cesse d'augmenter, l'externat est exhaussé d'un étage en 1868, suivant les plans de l'architecte Joseph-Ferdinand Peachy, responsable à l'époque de la majorité des travaux de construction chez les Ursulines. En réalité, celui-ci n'a fait qu'ajouter un troisième étage, construit en briques cette fois, au carré de la maçonnerie, en replaçant la même charpente sur les murs existants. La toiture reste semblable ; seules d'autres lucarnes s'ajoutent dans les combles : deux en arrière et quatre en

10. Archives nationales du Québec, Greffe du notaire Joseph Petitclerc, Contrat de démolition et de construction de l'Externat des Ursulines de Québec, 16 avril 1836, Doc. n° 834, p. 1.
11. Ibid., p. 3.
12. Ibid., p. 3.
13. Ibid., p. 5-6.

avant. L'une des lucarnes d'origine, donnant sur la rue Donnacona, disparaîtra un peu plus tard, probablement au moment où le toit de bardeaux de cèdre sera remplacé par une toiture en fer blanc et que les hautes cheminées des poêles seront enlevées.

En 1857, l'externat des Ursulines devient une École modèle annexée par suite de l'ouverture de l'École normale Laval. Lorsque cette dernière déménage au Collège Mérici en 1930, des religieuses et des institutrices laïques se partagent alors l'enseignement à l'externat de la rue Donnacona. À partir de 1954, la maison-école des Ursulines perd les fonctions d'externat qu'elle possédait depuis plus de trois siècles et sert successivement de juvénat et de provincialat. Avec l'installation, en 1962, de la maison provinciale des Ursulines à Loretteville, l'édifice retrouve une nouvelle identité et renoue avec le passé lointain du lieu en devenant le Centre Marie-de-l'Incarnation, en 1964, et le Musée des Ursulines de Québec, à partir de 1979. Mais pour cela, il va devoir prouver ses nobles origines.

Premières interrogations

C'est à l'abbé Thomas Maguire, chapelain des Ursulines de Québec de 1831 à 1854, que l'on doit les premières interrogations sur la position de la Maison de madame de la Peltrie. À la fois chef spirituel et temporel de la communauté, l'aumônier consulte les archives du monastère et reconstitue avec minutie, à l'aide de plans et de dessins, l'histoire des bâtiments. Il est aussi le témoin d'une tradition orale vivace véhiculée par des religieuses âgées ayant connu, dans leur jeunesse au pensionnat et au noviciat, les

héritières des fondatrices du début du XVIIIe siècle. D'après leur témoignage précieux, l'abbé Maguire en déduit que le petit bâtiment à deux ailes situé dans le coin sud-est du monastère est composé en partie par la maison de la bienfaitrice.

Un autre personnage joue un rôle important dans la recherche de l'emplacement primitif de la Maison de madame de la Peltrie. Il s'agit de Jean-Baptiste Duberger, arpenteur et ingénieur royal, auteur d'un plan en relief de Québec représentant la ville telle qu'elle était au début du XIXe siècle. Ce chef-d'œuvre de 35 pieds de long sur 22 pieds de large, aujourd'hui conservé au Parc de l'artillerie, fut commencé chez lui, ruelle des Ursulines, dans les dernières années du XVIIIe siècle. Il est terminé en 1812, dans la grande salle de bal du Château Saint-Louis mise à la disposition de l'arpenteur par le gouverneur du temps, Sir James Craig. Dans sa maquette, Duberger reconstitue face à l'entrée de la chapelle des Ursulines deux bâtiments perpendiculaires — la Maison de madame de la Peltrie et l'Aile de monseigneur de Pontbriand — flanqués d'un appentis.

Rapport archéologique

Les plans de Duberger et de l'abbé Maguire sont vérifiés, en 1964, par l'archéologue Michel Gaumond, du service d'archéologie du ministère des Affaires culturelles du Québec. Dans le mandat que lui confient les religieuses, leur volonté d'utiliser le site de la Maison de madame de la Peltrie comme lieu de valorisation de leur patrimoine est évidente.

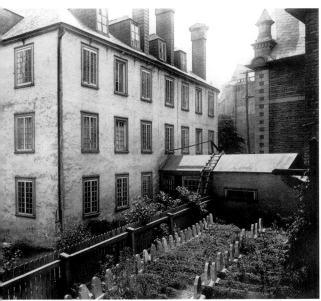

**Externat,
début du XX^e siècle**
Photographie anonyme
Archives des Ursulines
de Québec

Les Révérendes mères Ursulines de Québec ayant l'intention de convertir en musée, une ancienne école pour les externes, située tout près de la chapelle extérieure du monastère, et devant leur intention d'y greffer par tradition, le puits et les murs de la Maison que Madeleine de Chauvigny veuve de la Peltrie y aurait construit, le Service d'Archéologie, de concert avec la Commission des Sites et monuments historiques décida de consacrer un certain temps à retracer ces vieux murs et de voir leur relation avec la bâtisse actuelle[14].

Les résultats de la fouille menée par l'archéologue infirment l'emplacement des deux ailes indiqué par l'arpenteur et l'aumônier. Dans la cave nord du bâtiment, il examine les parois d'une cavité ressemblant à un puits et contenant de l'eau. Puis il constate que ces murs ne tombent pas à angle droit avec le mur de refend en pierre qui divise l'édifice en deux. Michel Gaumond retrace également, dans la partie sud de la cave, deux murs qui se rencontrent et forment un angle à 90 degrés. Or, cette construction

n'est pas non plus liée aux murs actuels. L'archéologue en arrive à la conclusion que les murs du « puits » pourraient correspondre au coin nord-ouest de la Maison de madame de la Peltrie et que la structure découverte dans la partie sud de la cave serait un des coins intérieurs de l'Aile de monseigneur de Pontbriand.

Reconnaissance officielle

Sur cette hypothèse et sur ces vestiges, les religieuses vont bâtir le concept du futur musée. Bien que le bâtiment date entièrement du XIX^e siècle, il est désormais identifié à la Maison de madame de la Peltrie. L'assimilation est basée sur le site, sur des vestiges cachés qui ont gardé tout leur mystère et sur la volonté des Ursulines de présenter leur histoire et leur collection dans un cadre à la fois authentique et symbolique. Pour accentuer ce retour aux sources, le mur de refend et la cheminée sont dégagés de leur crépi et la cavité contenant de l'eau dans la cave devient le puits « où Monseigneur de Laval, madame de la Peltrie, Marie de l'Incarnation et ses compagnes se sont désaltérés[15] ». Pour le rendre visible, une vitre est encastrée dans le plancher du rez-de-chaussée ; un éclairage illumine les entrailles de la terre et plonge le visiteur dans les profondeurs héroïques de l'histoire des Ursulines et des colons de la Nouvelle-France. Cette reconnaissance patrimoniale est entérinée par le ministère des Affaires culturelles lorsqu'il classe l'édifice monument et lieu historique, le 27 juillet 1964.

14. *Archives du Musée des Ursulines de Québec, Michel Gaumond aux Ursulines,* Rapport des travaux faits à la maison d'école des Ursulines de Québec en mai 1964. *p. 2.*

15. Centre Marie-de-l'Incarnation – Souvenirs. *Guide, 1964, p. 6.*

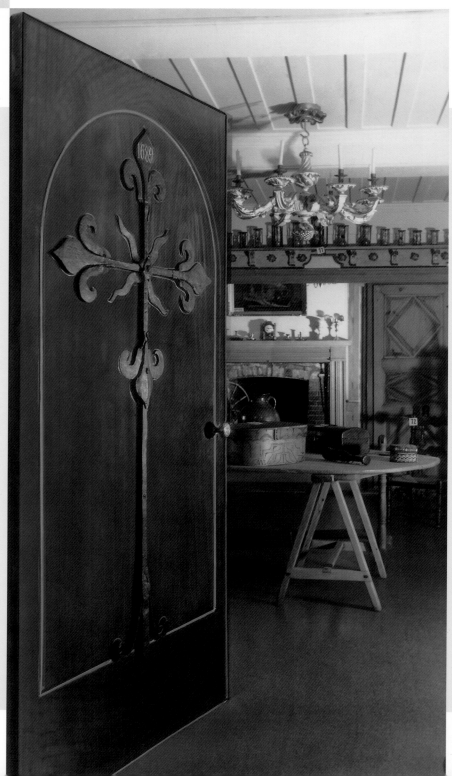

LE MUSÉE :
une histoire

LE 6 JUIN 1936 paraissait dans le journal *Le Soleil* une nouvelle très attendue, la création d'un musée au monastère des Ursulines de Québec. Illustré par une peinture de l'artiste Joseph Légaré (1795-1855), intitulée *Premier monastère des Ursulines de Québec*, l'article permettait au lecteur d'embrasser d'un coup d'œil le concept de la future institution muséale : la présence imposante du monastère et de sa clôture, l'évangélisation des Amérindiennes, la représentation des élites locales en la personne du gouverneur Charles Huaut de Montmagny devisant avec madame de la Peltrie, la Nouvelle-France, enfin, peinte avec ses chemins à peine tracés et sa forêt sauvage et omniprésente. L'image ramenait le lecteur, par le biais du monastère « si strictement cloîtré » et « foyer toujours vivace de pur catholicisme et de canadianisme intégral[16] », aux origines canadiennes-françaises du Québec.

Profitant de l'événement, la presse rendait hommage à l'œuvre des Ursulines, présentée comme un modèle d'éducation féminine : « Les Ursulines d'y il y a trois cents ans apportaient alors sur nos rives ce que la religion catholique a produit de plus noblement exquis, l'héroïsme de la femme chrétienne dans la pratique de toutes les vertus[17] ». Ce thème était repris le jour de l'inauguration du musée, le 24 juin 1936, fête de la Saint-Jean-Baptiste, par monseigneur Esdras Laberge, curé de la basilique de Québec : « He compared the order to a beautiful flower which shedding its petals, allowed its seed to be wafted away by the winds to fall in other soil and extend its life of beautifying whatever it touched[18] ». L'ouverture officielle du musée était saluée comme une nouvelle œuvre des Ursulines et le prolongement de leur fonction d'éducatrices.

Depuis ce jour, les présentations muséographiques des Ursulines resteront fidèles à ce concept d'un *musée des origines* fondé sur le respect des fondatrices et des valeurs religieuses et nationales. Après le musée monastique de 1936, le musée-archives (1947), le Centre Marie-de-l'Incarnation (1964) et le Musée des Ursulines de Québec (1979) suivront cette évocation du passé en s'adaptant à la société et à la communauté de leur temps.

Porte avec croix en fer forgé de l'Oratoire du Sacré-Cœur donnant sur le musée-archives.
Vers 1950. Archives des Ursulines de Québec

Photographe inconnu

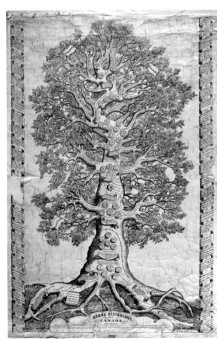

Anonyme,
Arbre historique du Canada,
vers 1875
Encre sur papier : lithographie
Hauteur : 143,70 cm
Largeur : 91,20 cm

Photographie : François Lachapelle

16. Le Soleil, *6 juin 1936.*
17. Ibid.
18. Quebec Chronicle-Telegraph, *24 juin 1936.*

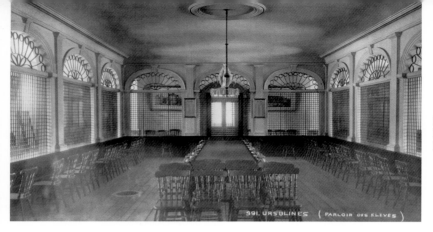

Monastère des Ursulines de Québec, Parloir des élèves.
Service des collections, Musée des Ursulines de Québec
Photographie anonyme

Un concept réfléchi

L'aménagement du premier musée est planifié par les Ursulines, dès janvier 1936, par des visites chez leurs consœurs, les Augustines de l'Hôtel-Dieu et de l'Hôpital général, dont les collections sont comparables et contemporaines aux leurs. Poussées par des associations de médecins, les Augustines avaient déjà installé dans leurs monastères des salles d'expositions temporaires où le visiteur pouvait contempler, comme l'indiquent des brochures du temps, « de vieilles choses qui ont une âme[19] » et « des souvenirs d'une autre époque[20] ». Les Ursulines reviennent de leurs rencontres « émerveillées de l'étalage intelligent de ces reliques du passé[21] » et décident de créer un musée temporaire ouvert pendant les mois d'été dans le Grand parloir de l'école, lieu facilement accessible de la rue.

Les objets sont sélectionnés par les organisatrices « à la suite de fouilles patientes[22] » parmi les collections entreposées dans les greniers et les voûtes du monastère. Transportés par les novices au moyen de grands paniers en osier, ils sont ensuite disposés dans les bas-côtés du Grand parloir, derrière les grilles, suivant un ordre et des regroupements choisis par date, thème ou fonction. Pour guider le public, les Ursulines utilisent une brochure bilingue comprenant une liste et des renseignements sur chacun des objets

exposés. En tout, près de 300 items seront offerts à la curiosité du public, chaque année, du 24 juin jusqu'au 1er septembre, tous les jours, sauf le dimanche.

L'ouverture du musée est assortie d'une noble cause. Tous ses revenus sont employés, avec le concours des dames de l'Association Missionnaire composée d'anciennes élèves pour la plupart, au soutien d'une nouvelle fondation des Ursulines au Japon. Cette association mission-exposition n'est pas nouvelle puisque les premières présentations muséographiques des collections des communautés religieuses du Québec se réalisent dans les années 1930 lors d'événements publics organisés au profit des missions.

Un musée monastique

Pour attirer le maximum de personnes au nouveau musée, la presse présente la visite comme un privilège. Pour la première fois, le public est invité à voir des objets que seuls les gouverneurs généraux du Canada et les membres de la famille royale d'Angleterre avaient pu admirer. Cette démocratisation de l'accès à la col-

19. *Archives des Augustines de l'Hôtel-Dieu de Québec. Brochure du musée, 1936.*
20. Ibid.
21. *Archives des Ursulines de Québec. Les Annales des Ursulines de Québec, tome I.*
22. Le Soleil, *13 juillet 1937.*
23. Ibid., *23 juin 1936.*
24. *Archives des Ursulines de Québec. Les Annales des Ursulines de Québec, 1936-1945, 12 mai 1936, p. 93.*

lection est le résultat de la pression du public, qui sollicitait depuis longtemps la faveur de voir les trésors conservés par le monastère. L'ouverture du musée signifie une appropriation par la population tout entière d'une collection jusqu'alors inaccessible. La vocation du musée n'est pas de s'adresser à une élite, mais à tous, férus d'histoire ou non.

Pour accroître l'intérêt des visiteurs, les liens entre le monastère et le musée sont accentués. Le musée, produit par le cloître, devient l'antichambre du monastère et, paradoxalement, une fenêtre sur l'intérieur. Pénétrer dans le musée, c'est un peu entrer dans le monastère. D'où l'idée de secret, de vision de l'inédit et de l'interdit, du caché opposé au visible qui transparaît dans tous les journaux et prête au lieu muséal une atmosphère unique, indéfinissable, de beauté et de paix:

La fraîcheur entretenue par les murs centenaires, la tranquillité monastique qui ne cesse d'y régner, la lumière tamisée donnant un éclairage parfait et qui pénètre par une double rangée de fenêtres semblables à celles des plus modernes galeries d'art, tout y attire, tout y retient, tout y porte à revenir[23].

Conscientes de la contradiction qu'entraîne la création d'un lieu public dans une enceinte cloîtrée, les religieuses justifient leur décision dans les *Annales* de la communauté: «Ce passé que nous exposons, tout près de nos grilles, sans que la clôture en soit diminuée[24]». Pour que la clôture reste close, l'animation du musée est confiée à un service de cinq guides historiques laïcs, amis des religieuses, mis à la disposition du public pour fournir les renseignements désirés. Pour veiller sur la sécurité de cette collection à la valeur inestimable, l'annaliste

Le musée monastique des Ursulines
Le Soleil,
Québec,
23 juin 1936
Photographies reproduites avec la permission du *Soleil*.

Service des collections Musée des Ursulines de Québec

du monastère note : « Monsieur le Colonel Lambert nous a envoyé un constable de la Police provinciale pour surveiller l'entrée, afin que tout se fasse avec ordre et sécurité[25] ».

Un patrimoine distinctif

Laissés en héritage par les fondatrices ou reliques de temps héroïques, les objets eux-mêmes deviennent porteurs d'identité et de fierté nationale, grâce à leur ancienneté, mais aussi à leur provenance glorieuse ou royale, ainsi qu'à leur signification religieuse, esthétique ou culturelle. Tableaux, manuscrits, objets d'art, souvenirs historiques et religieux— « Crâne du marquis Louis-Joseph de Montcalm », « Table du général James Murray », « Missel de monseigneur de Laval » — sont présentés par la presse comme :

> autant d'objets dont la vue ravivera en nous la flamme du sentiment national ; tableaux au pinceau d'artistes du grand siècle ou de nos premiers peintres canadiens, livres anciens aux reliures parcheminées, ornements d'église aux broderies d'or et de soie finement travaillées, dons de la noblesse française, nous feront souvenir que nous sommes ou devrions être sur cette terre d'Amérique les représentants de la culture latine et que notre mission est d'y répandre et d'y conserver la notion du beau, du bon et du vrai[26].

La presse anglaise fait écho à l'enthousiasme des journaux francophones. Après une conversation au parloir, à travers la grille, avec mère Sainte-Édith Cannon, l'une des instigatrices du projet, le journaliste du *Quebec Chronicle-Telegraph* visite, en compagnie de la religieuse, les principaux sites patrimoniaux

du monastère. Dans ses articles, l'héroïsme des Ursulines est cette fois replacé dans un cadre mystérieux et romantique. Ici on parle du : « sacrifice and heroism of those pionners who came to new France in its earliest days[27] » et de ces « brave women who planted there in the days when Québec was a little settlement in the wilderness a closely cloistered house[28] ». Le monastère est situé dans le contexte du Vieux-Québec dont le charme des vieilles pierres crée un décor distinctif, unique sur le continent nord-américain : « That atmosphere of which we have written so often, the atmosphere of age-old places, unspoiled by the march of progress and giving this city of Old Quebec that indefinable something which marks it as different from others cities on this continent[29] »

Nicolas Loir, *Plateau à burettes*, 1652 ou 1656
Argent fondu, repoussé et ciselé
Hauteur : 29,50 cm
Largeur : 20,80 cm
Épaisseur : 1,50 cm

Photographie : Catherine Lavallée

Anonyme, *Saint Louis de France*, XVIIIe siècle
Bois doré et polychrome
Hauteur : 50,20 cm
Largeur : 17,00 cm
Profondeur : 12,30 cm

Anonyme, *Burettes*, 1667-1668
Argent fondu, repoussé et ciselé
Hauteur : 14,70 cm
Largeur : 5,50 cm
Profondeur : 8,50 cm
Et
Hauteur : 14,70 cm
Largeur : 6,00 cm
Profondeur : 8,50 cm

L'exposition
derrière les grilles

À l'analyse du parcours proposé dans le catalogue de ce premier musée, nous remarquons une progression à la fois chronologique et adaptée aux thèmes choisis. L'exposition débute par l'histoire de la fondation du couvent et les objets ayant appartenu à Marie de l'Incarnation. Puis viennent les vases sacrés, objets précieux rattachés à la vie liturgique : l'argenterie de madame de la Peltrie, l'ostensoir de Samuel de Champlain, le calice des Jésuites et le missel de monseigneur de Laval. Le visiteur peut ensuite admirer des vêtements sacerdotaux et des ornements d'autel : parements, gradins, bannières, sculptures, plaques de fondation en plomb, croix en fer forgé. La fameuse chape réalisée, d'après la tradition orale, avec les rideaux de la reine de France, Anne d'Autriche, et la somptueuse chasuble dite *de saint Augustin* brodée au début du XVIIIe siècle par les Ursulines pour le centième anniversaire de la fondation du monastère, font partie du lot.

Après divers tableaux où des peintres canadiens contemporains côtoient des maîtres flamands, le visiteur découvre des exemplaires de la bibliothèque de spiritualité des religieuses et des partitions anciennes de musique sacrée. Puis tous les

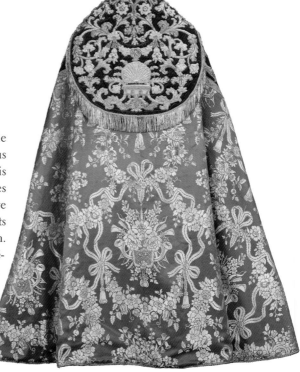

Anonyme, *Chape dite d'Anne d'Autriche*, XVIIe et XVIIIe siècles
Soie brochée sur fond de satin (corps de la chape), filé, frisé or et argent avec lame et cannetille sur velours de soie (orfroi et chaperon)
Hauteur : 148,00
Largeur : 195,00

© Musée national des beaux-arts du Québec,
Photographie : Patrick Altman

témoins d'un artisanat monastique vivace sont représentés : outils, rouets, métiers à tisser et quelques meubles d'époque : coffres, malles, chaises, fauteuils et objets d'art décoratif. Curieusement, les souvenirs de classe occupent peu d'espace et sont représentés uniquement par le biais de l'enseignement des arts : instruments de musique, travaux à l'aiguille et peinture sur soie. Le dernier regroupement est le clou de l'exposition, puisqu'elle se termine sur des curiosités amérindiennes (tomawaks, ouvrages d'écorce) et des souvenirs de gloires nationales (boulets de canon, crâne de Montcalm). Le visiteur achève sa visite sur la fin du Régime français en terre d'Amérique et les reliques d'un héros vaincu tombé sur le champ de bataille le 13 septembre 1759.

25. *Archives des Ursulines de Québec. Les Annales des Ursulines de Québec, 1936-1945, 12 mai 1936, p. 93.*
26. *Le Soleil, 6 juin 1936.*
27. *Quebec Chronicle-Telegraph, 18 juin 1936.*
28. *Ibid., 19 juin 1936.*
29. *Ibid., 22 juin 1936.*

En dépit de ces regroupements, l'impression du visiteur est marquée par la densité et l'hétérogénéité de l'exposition, comme l'exprime ce journaliste du *Soleil* :

Les objets les plus hétéroclites s'y sont donnés rendez-vous. Ustensiles domestiques et objets du culte voisinent, mais leur intérêt personnel écarte toute confusion. Rouets, métiers, épinettes gardent un charme suranné […] Le crâne de Montcalm vient brusquement vous ramener à la vanité des projets humains […] Un grand intérêt résultera pour tout connaisseur de cette visite pleine de poésie, parmi les choses du passé[30].

Cette image du musée-grenier ou du musée-réserve qui, à la fois, étonne et sécurise le visiteur, telle la contemplation d'un patrimoine de famille, influencera les présentations muséographiques des musées de communautés religieuses jusque dans les années 1990.

Malgré son caractère saisonnier et ses allures folkloriques, le musée monastique marque une date déterminante dans l'histoire du patrimoine des Ursulines de Québec. Poussées par l'intérêt du public, les Ursulines donnent un nouveau statut à leurs biens meubles. D'un patrimoine privé, elles acceptent de faire un patrimoine public par l'intermédiaire d'un musée aménagé *intra muros* et transcendant la barrière conventuelle. Cette démarche s'accompagne du partage des objets en deux catégories : ce qui est muséal et ce qui ne l'est pas. Les objets destinés à être montrés sont anciens, de l'époque de la Nouvelle-France. Considérés comme des souvenirs, ils ont perdu leur valeur d'usage et appartiennent, pour la plupart, à la collection ethnographique du monastère.

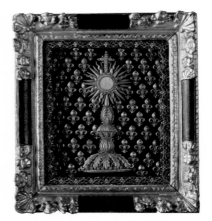

Anonyme,
Reliquaire
à Agnus-Dei
Papier roulé et doré
avec médaillon de sel
et cadre en bois doré
Hauteur : 39,30 cm
Largeur : 35,00 cm
Épaisseur : 8,50 cm

Photographie :
Michel Élie, Centre
de Conservation du
Québec

Le musée-archives

Cette formule d'un musée d'été devait durer jusqu'au 2 septembre 1941. Après une période de réflexion, la question de l'installation d'un musée dans le monastère est de nouveau envisagée. En 1946, le musée devient permanent et il est rattaché au service des archives, dont il partage les deux salles. Installé symboliquement dans la partie la plus ancienne du monastère, l'Aile Saint-Augustin, exhaussée en 1688 sur les fondations du monastère primitif, le musée-archives est aménagé comme un lieu de mémoire. Sa conceptrice est mère Saint-Joseph Barnard (nièce de l'historien sir Thomas Chapais), auteure d'écrits historiques et d'une biographie de Marie de l'Incarnation. Une note datée du 22 août 1948 souligne l'intérêt de cette nouvelle présentation : « M. L'Aumônier visite le musée et bénit nos reliques. Dans l'après-midi M. l'abbé G. Ouvrard, ancien aumônier et grand connaisseur, passe deux heures avec M. St-Joseph et trouve nos vieilles choses bien disposées[31] ». Les objets exposés proviennent du musée d'été auquel mère Saint-Joseph a ajouté plusieurs œuvres d'art.

Ce lieu de mémoire, accessible uniquement sur rendez-vous, réservé à une clientèle limitée et choisie, est dirigé par une archiviste-conservatrice désignée par le monastère. Gardienne du patrimoine de la communauté, elle veille à la fois sur

30. Le Journal de Québec, *23 juillet 1936*.
31. *Archives des Ursulines de Québec*, Les Annales des Ursulines de Québec, *1945-1968*, p. 87.

Mère Saint-
Joseph Barnard,
Archiviste-
conservatrice
du musée-
archives
Photographie :
Edwards
Archives des
Ursulines de Québec

les collections du musée et des archives, objets et papiers représentant, pour les religieuses, des souvenirs de famille que l'on conserve et que l'on associe. Dans le catalogue du musée, plusieurs manuscrits côtoient des objets dont ils renforcent l'authenticité par le véhicule de l'écrit. Les photographies de mère Saint-Joseph Barnard, première archiviste-conservatrice, la représentent assise à son bureau, un registre dans les mains, entourée d'objets disposés à la manière d'un cabinet de curiosités. Sa remplaçante, sœur Marcelle Boucher, introduit savamment dans le cadre de classement des archives, des livres, des herbiers et des objets didactiques.

Un décor pour instruire et édifier

Pendant près de 20 ans, le musée-archives répondra à cette mission fondamentale : perpétuer la mémoire de la communauté et garder intact l'héritage des devancières et de leur œuvre d'éducation. L'objet ou le document, avant d'être source de contemplation ou d'information, est porteur de mémoire. À la fois message, symbole et relique, il est vénéré et religieusement conservé dans des fonds et collections constitués en hommage à l'institution et à son apostolat. Cette fierté monastique transparaît dans le décor des salles élaboré pour instruire et édifier. Dominé dans le bureau de l'archiviste par la présence de deux bibliothèques de pédagogie et de spiritualité, le musée-archives baigne dans l'histoire et le sacré. Les rayons remplis de livres sont surplombés par des boiseries dorées, des statues d'anges et de saints, vestiges sculptés récupérés en 1901, lors de la démolition de l'ancienne chapelle du XVIIIe siècle. Le visiteur pénètre pour la première fois dans ce lieu à la fois sanctuaire et reliquaire, sur la pointe des pieds, avec recueillement et en silence, ému par la charge symbolique des reliures en parchemin et des anges volants.

Mère Saint-Joseph Barnard et une visiteuse au musée-archives
Service des collections, Musée des Ursulines de Québec

Photographe inconnu

Le musée-archives a été conçu comme un écrin, sans concession au réalisme que doit entraîner l'accessibilité d'un lieu installé dans des bâtiments historiques et décoré d'œuvres d'art, avec tous les problèmes de conservation et de protection que cela comporte. Même si plusieurs visiteurs de marque sont signalés dans les *Annales* du monastère et dans le registre des visiteurs à partir de 1957, la clientèle du musée-archives reste limitée. Malgré plusieurs inventaires, restaurations et consultations d'experts réalisés sur les collections, celle des beaux-arts en particulier, le musée-archives est avant tout un lieu de conservation et non de diffusion. Tôt ou tard, le musée du Vieux-Monastère, entraîné par la pression du public avide de connaître un patrimoine unique, va devoir s'affranchir de la contrainte des lieux et de la barrière conventuelle. Ce changement est accéléré par le dynamisme et la renommée d'une maison d'éducation fortement ancrée dans la société québécoise, et qui accueille, en 1961, au cours primaire et au cours secondaire, un total de 900 pensionnaires et demi-pensionnaires.

Un musée permanent

En 1962, un espoir transparaît grâce à l'intervention d'ecclésiastiques, dont le secrétaire du Comité des Fondateurs de l'Église du Canada, le R.P. Émile Gervais, auprès des autorités religieuses du monastère. La possibilité d'installer un musée dans l'ancien externat, occupé à l'époque par le provincialat, est abordée. L'idée est accueillie avec intérêt par les supérieures du monastère. Le site pressenti présente deux avantages : celui de se situer hors clôture et de s'enraciner dans les fondations d'un bâtiment ancien, donnant ainsi au musée une dimension symbolique et historique, crédible et authentique.

Les préparatifs à l'installation d'un musée dans l'ancien externat sont activés par un article de la journaliste Monique Duval, publié dans le journal *Le Soleil* en 1962. Avec humour et détermination, elle compare l'accessibilité des quatre musées des communautés religieuses de la ville de Québec. Le musée des Ursulines est signalé pour la difficulté de son accès puisqu'« il a fallu une faveur toute spéciale pour permettre à l'auteur de l'article de voir s'ouvrir devant elle la lourde porte[32] ». Consciente de la difficulté pour des religieuses cloîtrées d'avoir un musée *intra muros*, la journaliste milite, elle aussi, en faveur d'une installation du musée dans ce que tout le monde appelle désormais la Maison de madame de la Peltrie.

En juillet 1962, le provincialat des Ursulines quitte le Vieux-Monastère pour la ville de Loretteville. Le bâtiment situé au 12 rue Donnacona est désormais libre.

32. Le Soleil, *10 août 1962.*

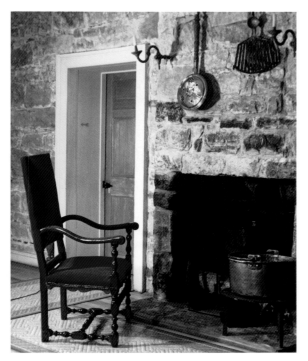

Centre Marie-de-l'Incarnation,
le foyer, vers 1964
Service des collections,
Musée des Ursulines de Québec

Le Centre
Marie-de-l'Incarnation

De manière symbolique, la création d'un musée permanent hors clôture se fera par le biais de l'ouverture du Centre Marie-de-l'Incarnation, à l'occasion du 325e anniversaire de l'arrivée des Ursulines à Québec. Ce Centre, inauguré le 24 mai 1964, a pour but de faire connaître la fondatrice afin de promouvoir la cause de sa béatification et, consécutivement, de sa canonisation. Physiquement, le Centre est installé au rez-de-chaussée dans l'ancien hall d'entrée de l'externat. Il présente la vie et l'œuvre de Marie de l'Incarnation au moyen de documents, de livres et d'objets ayant servi à la fondatrice d'après la tradition orale. Ces quelques artefacts sont complétés par une exposition de photographies de Georges Driscoll, de l'Office du film du Québec, qui met en scène

Marie de l'Incarnation et son temps, au moyen de reproductions de tableaux, d'objets, de manuscrits, de lieux et d'édifices. Pour accompagner la mission spirituelle du Centre, une boutique offrant livres, images et médailles est également ouverte au public.

Le musée, installé dans la deuxième salle du rez-de-chaussée, apparaît comme une création satellite à l'existence du centre de spiritualité. L'objet est utilisé pour rendre tangible le personnage de Marie de l'Incarnation à travers son cadre quotidien. L'exposition, articulée autour de six « period rooms » — cellule du XVIIe siècle, salle d'artisanat, oratoire et bibliothèque, parloir, réfectoire et cuisine — couvre principalement l'époque de la Nouvelle-France et traite des origines françaises de l'histoire des Ursulines. De type ethnographique et d'arts populaires, les 80 objets de l'exposition sont inédits puisqu'ils ont été recueillis dans les caves et greniers du monastère par les soins de sœur Noëlla Rivard, directrice du Centre.

Malgré sa modestie, ce premier noyau fondateur sera déterminant pour l'avenir de la collection et son interprétation. Aujourd'hui encore, malgré la présence dans l'exposition de nombreuses œuvres d'art illustrant les activités liturgiques et artistiques des Ursulines, le musée reste pour les religieuses un musée d'ethnologie. Quant à la collection d'objets exposés au musée-archives, elle n'a pas été transportée. Le lieu de mémoire est conservé intact, le monastère étant, dans le cœur des religieuses, le seul véritable musée.

Agrandissement et réaménagement

Dès son ouverture, le Centre Marie-de-l'Incarnation connaît un vif succès. Les Ursulines décident même de l'agrandir, en 1967, en prévision de l'Exposition universelle de Montréal. Le premier étage de la maison historique devient une nouvelle partie du musée. La salle du rez-de-chaussée, consacrée au dix-septième siècle, illustre les travaux « d'artisanat canadien » exécutés par les religieuses et leurs élèves. De magnifiques métiers à tisser et à broder, des rouets, des carreaux à dentelle, des outils servant au travail de la laine et du lin, évoquent cet art textile et d'économie domestique pratiqué dans les foyers de nos ancêtres. Le premier étage élargit pour la première fois vers le XIXe siècle la période chronologique couverte par le musée en présentant la riche collection pédagogique de l'Institut :

> L'une des principales missions des Ursulines étant d'instruire les jeunes filles on retrouve au musée toute une collection de livres anciens, d'instruments de musique, d'astrolabes, de cartes géographiques qui servirent jadis à l'enseignement des pensionnaires[33].

Pour meubler ces nouvelles thématiques, la collection ethnographique encore exposée dans les salles des archives déménage, en 1967, dans la Maison de madame de la Peltrie. Le musée-archives disparaît. Seules, quelques œuvres d'art continuent à décorer le bureau de l'archiviste.

L'existence d'un musée permanent situé à l'extérieur de la ceinture physique du monastère oblige les religieuses à s'interroger sur le déplacement et le statut des objets de la collection. Le patrimoine des Ursulines est partagé de nouveau en catégories et en territorialité : les œuvres d'art au monastère et à la chapelle, les objets ethnographiques au musée, les documents aux archives. Ces césures, bien que commodes étant donné la différence de support, la fragilité et la richesse de quelques pièces ou encore la vie active de certains objets en particulier liturgiques, seront lourdes de conséquences. Dans une collection institutionnelle comme celle d'une communauté religieuse, tous les biens, qu'ils soient meubles ou immeubles, ne tirent-ils pas leur existence et signification de leur complémentarité et de leur interaction ?

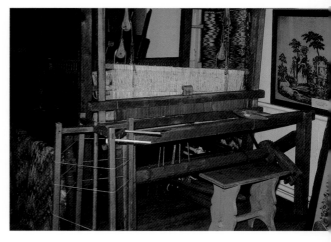

**Centre Marie-de-l'Incarnation,
l'escalier, vers 1967**
Photographe inconnu
Service des collections,
Musée des Ursulines de Québec

20 / 21

Un discours authentique

Le lien organique entre ces objets deve-
nus muséaux, sortis de leur cadre de pro-
duction et de conservation, transplantés
du monastère vers le musée, sera cepen-
dant préservé grâce aux religieuses qui
animent maintenant les salles d'exposi-
tion. En 1965, suite à la réforme de Vati-
can II (1962-1965) qui permet aux ordres
religieux de revenir aux sources de leur
mission primitive, les Ursulines renon-
cent au cloître tout en restant fidèles à
leur apostolat, l'éducation des filles. Elles
peuvent donc désormais avoir des contacts
avec le public et interpréter leur histoire
et leur collection librement. Porteuses de
savoir et de savoir-faire, elles témoignent
des usages et des coutumes et redonnent
vie à l'objet en le situant dans son contexte
monastique. Avec fierté, elles interprètent
l'épopée de la fondation et les gestes de
leurs devancières et retrempent les visi-
teurs « aux sources pures de l'Histoire du
Québec ». L'eau du « puits » de madame
de la Peltrie, « lavée par les pierres du Cap
Diamant », devient « limpide, excellente
et sans faille, puisqu'elle n'a jamais man-
qué, depuis 321 ans, à sa mission, celle de
fournir la meilleure eau que l'on puisse
boire à Québec[34] ». Tant d'authenticité per-
met à sœur Rivard de déclarer dans le
dépliant du Centre : « À elle seule, la Mai-
son de madame de la Peltrie fait pâlir tous
ces musées organisés ou planifiés car ses
murs recèlent l'Histoire authentique de la
Nouvelle-France[35] ».

Le Centre Marie-de-l'Incarnation
devient un lieu connu et incontournable.
L'année de l'Exposition universelle, en
1967, 33 000 personnes de 70 pays des
5 continents auront franchi le « seuil » de
la Maison de madame de la Peltrie.

Réflexions et travaux

Une telle affluence questionne les auto-
rités du monastère sur les conditions de
conservation et de sécurité de cette collec-
tion précieuse, à la fois exposée et entre-
posée dans un bâtiment qui, malgré ses
fonctions muséales, reste une ancienne
école. À la demande des Ursulines, le
ministère des Affaires culturelles, recom-
mande, par l'intermédiaire d'un rapport
rédigé en 1977, la séparation du Centre
d'avec le musée et une claire définition
de leur mission respective pour donner
au musée un véritable rôle dans la conser-
vation et la mise en valeur de la collec-
tion. Il demande aux Ursulines de rompre
avec la tradition de vouloir présenter toute
la collection en même temps. Il propose
l'idée d'ouvrir une réserve qui permette
de faire un élagage et une rotation parmi
les objets exposés pour une meilleure
compréhension et conservation de ceux-
ci. Il insiste enfin sur la nécessité de met-
tre sur pied un travail d'inventaire et un
programme éducatif pour les groupes sco-
laires. Conscient de l'importance de Marie
de l'Incarnation pour les Ursulines, il pro-
pose aux religieuses de baser le concept
du musée sur l'œuvre de Marie de l'Incar-
nation et de faire du musée un lieu re-
présentatif de la vie des Ursulines d'hier
et d'aujourd'hui.

33. Centre Marie-
de-l'Incarnation,
Dépliant, 1965.
34. Ibid.
35. Ibid.

Musée des
Ursulines
de Québec,
sœur Thérèse
Gagné et un
groupe de
visiteurs,
vers 1979
Photographe
inconnu

Service des
collections,
Musée des
Ursulines
de Québec

Après plus de dix années de service, le Centre Marie-de-l'Incarnation fermait ses portes en mars 1979 pour une modernisation des lieux: climatisation, réparations assurant la sécurité contre le vol et l'incendie, aménagement d'une réserve pour entreposer les pièces non exposées. Le 26 janvier 1979, le ministère des Affaires culturelles envoyait au monastère un premier versement de subventions au fonctionnement dans le cadre d'une entente Canada-Québec sur le développement touristique. Le Musée des Ursulines de Québec devenait le premier musée de communauté religieuse de la province de Québec à être accrédité.

Le Musée des Ursulines de Québec

Pour penser et diriger ce nouveau département du monastère, la communauté choisit sœur Gabrielle Dagnault, professeur d'histoire de l'art au Collège Mérici. Auteure de plusieurs essais sur l'histoire du monastère et d'une thèse de doctorat sur le discours de l'esthétique, elle allie avec brio tradition et modernité. Audacieuse, elle rompt avec la fonction pastorale du musée et choisit une mise en valeur culturelle et sociale du patrimoine religieux des Ursulines. Engagée, elle part du principe que la communauté est propriétaire d'une collection de grande quantité d'œuvres d'art et que ce précieux patrimoine est aussi celui des Québécois.

Remarquable interprète, elle « décloître » la collection pour en faire un outil de communication permanent et de dialogue entre les Ursulines et le public :

> L'existence des premières Ursulines du Vieux-Monastère a tellement été vécue avec celle des premiers colons de la Vieille Capitale qu'on ne peut parler de l'une sans énoncer l'autre. C'est à partir de ce postulat historique que la pensée est venue aux Ursulines de faire connaître à la population québécoise les trésors qu'elles avaient conservés depuis leur arrivée à Québec en 1639 [36].

Si sœur Dagnault innove dans l'interprétation de la collection, elle reste cependant porteuse de tradition et porte-parole de sa communauté. L'épopée de la fondation et la dure adaptation des premières Ursulines à leur terre de mission, l'héroïsme, le courage et la détermination de ces femmes d'exception dont la figure de proue est Marie de l'Incarnation, resteront le creuset dans lequel sœur Dagnault puisera son inspiration pour imaginer ses thèmes d'expositions.

Un rappel de notre passé

Lors de la réouverture du musée, le 15 décembre 1979, sœur Dagnault dévoile son concept :

> Le musée se veut un *rappel de notre passé* marqué au coin des solides valeurs religieuses, familiales et éducatives, une *présentation d'histoire* par la culture matérielle qui nous permettra à nous Québécois, de remonter à nos sources et de découvrir nos véritables racines […] Son but principal est d'intégrer dans le présent les riches témoignages du passé et d'assurer ainsi la continuité des valeurs québécoises par le lien puissant du passé et de l'avenir[37].

36. Sœur Gabrielle Dagnault o.s.u. Le Musée des Ursulines de Québec, Communiqué, 1980, p. 1.
37. Ibid., p. 2.
38. Ibid.
39. Ibid.

Quarante ans plus tard, le Musée des Ursulines de Québec reste donc fidèle à la mission du premier musée et aux valeurs morales et nationales que les religieuses désirent véhiculer à travers leur collection. Les objets servent encore de voix à un patriotisme vibrant qui rappelle l'enthousiasme lyrique des journalistes au moment de l'ouverture du musée d'été en 1936. Le thème général de l'exposition permanente est: *Le patrimoine des ursulines de Québec pendant 120 ans de Régime français, 1639-1759.* Les quatre salles sont divisées en sous-thèmes: la traversée océanique, la cellule d'une religieuse, la salle de communauté, la vie liturgique, l'appartement de l'aumônier, la cuisine. À l'étage, le visiteur, après avoir admiré des meubles de style Louis XIII, le salon de madame de la Peltrie, l'infirmerie des religieuses, termine son parcours sur la Conquête de 1759 et la mort de Montcalm, qui clôt le Régime français en terre d'Amérique. La présentation de cette dernière thématique permet à sœur Dagnault de conclure de manière prophétique: «Mais les années prouveront que le vieux tronc français n'est pas mort et qu'il est plus vivant que jamais après 220 ans[38]».

L'élargissement de la collection

Pour illustrer ces thématiques, sœur Dagnault va pousser plus loin les frontières de la collection identifiée par les religieuses comme muséale. Profitant de son statut de directrice, elle arpente caves et greniers et entrepose dans la réserve du musée des milliers d'objets de toutes catégories. Elle pousse même l'audace jusqu'à emprunter des pièces d'orfèvrerie et des ornements liturgiques à la sacristie. Pour elle, le musée doit pleinement jouer son rôle de conservation, de diffusion et d'éducation. Il ne s'agit pas de constituer une collection gratuitement, mais d'en faire partager ses richesses avec le public. Les salles du rez-de-chaussée sont utilisées à pleine capacité. Près de 300 objets y sont exposés, sans artifice, sans cartels, avec très peu de textes et une muséographie minimaliste. Pour sœur Dagnault, l'objet supplée à tout:

> La culture matérielle ou l'histoire de la culture par *l'objet* éveille et intéresse peut-être plus, par son témoignage concret, que n'importe lequel récit, si vivant et si authentique soit-il.

L'objet est le médium qui permet de remonter à nos ancêtres, usagers, fabricants ou artisans et, à travers eux, d'imaginer notre passé:

> Des meubles, des objets fabriqués par nos forgerons, nos ferblantiers, la sculpture de nos artisans du Régime français contribueront à faire la lumière, non seulement sur les objets eux-mêmes, mais sur la vie de nos ancêtres […] plus peut-être que ne peuvent le faire des concepts et des hypothèses théoriques[39].

Ce dialogue avec l'objet, cette relation physique avec la collection, cette interprétation jouée à la manière d'un conte traditionnel connaîtront un grand succès auprès du public. Pendant dix ans, le musée associé à la chapelle réalisent des records d'affluence. Cependant, au tournant des années 1990, avec le développement de la muséologie au Québec, la naissance de musées de société comme le Musée de la civilisation et l'émergence de nouvelles clientèles, le Musée des Ursulines de Québec doit se renouveler pour vivre.

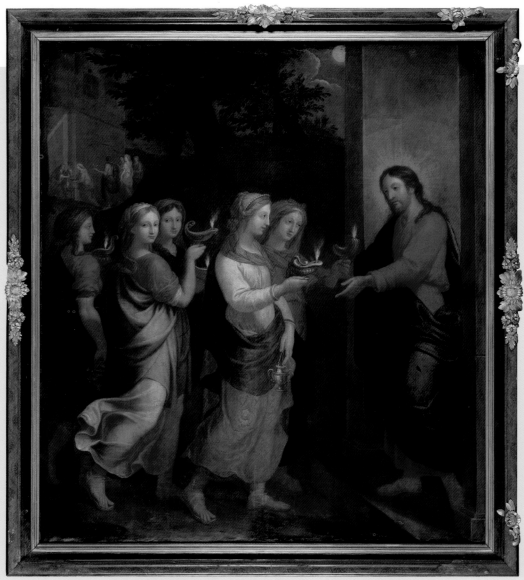

Anonyme, d'après Tommaso Vincidor, *La Parabole des vierges sages et des vierges folles*, début du XVIII^e siècle
Huile sur toile
Hauteur : 243,00 cm
Largeur : 213,00 cm

Photographie : Michel Élie, Centre de conservation du Québec

LE MUSÉE :
une collection

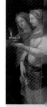

AU TOURNANT DU XXIᵉ SIÈCLE, le concept du Musée des Ursulines de Québec devait être repensé. Il fallait mettre en valeur la richesse de l'histoire de la communauté et de la collection dans son ensemble, étendre la période chronologique en faisant le lien entre le passé et le présent, et renforcer l'apport des Ursulines dans la vie de la cité. Premières enseignantes pour filles en Amérique du nord et premières occupantes de la Ville de Québec avec les Augustines, les Jésuites et quelques colons, les Ursulines avaient une collection dont l'intérêt dépassait largement l'histoire d'un ordre religieux au Canada. Cette réflexion sur la mission du musée devait s'accompagner d'un rajeunissement des modes de communication entre les Ursulines et leurs visiteurs, en inventant un message qui fasse référence à des idées moins traditionnelles, tout en restant conforme à la vision que les religieuses avaient de leur musée.

Ce changement était d'autant plus nécessaire que la clientèle du musée avait, elle aussi, évolué. Toujours attiré par la renommée de la collection, curieux de l'histoire des Ursulines et de leur univers religieux plein de mystère, le visiteur d'aujourd'hui a cependant une approche plus individualiste. Il préfère qu'on lui donne les moyens d'accomplir seul, s'il le désire, son parcours muséal. Il devient l'acteur de sa propre expérience et découvre les expositions à son rythme, à travers le tamis de sa culture, de ses convictions et de ses intérêts. Pour lui, le Musée des Ursulines est un musée comme un autre dont il attend les mêmes services que dans les trente-six institutions muséales de la Ville de Québec.

En 1993, la nouvelle direction propose aux Ursulines de renouveler l'exposition permanente et de créer un service éducatif. Ces priorités reposent sur une étape essentielle : une meilleure connaissance de la collection par la réalisation de recherches et d'inventaires. La décision des Ursulines de suivre ces orientations démontre qu'elles souhaitaient que leur musée continue ses activités de conservation et de diffusion et qu'il garde la place qu'il avait toujours occupée sur la carte des institutions muséales du Québec et du Canada.

Une collection institutionnelle

Les archivistes utilisent le terme d'*archives institutionnelles* pour désigner tous les documents produits ou acquis par un organisme pour ses besoins et dans l'exercice de ses fonctions. En appliquant cette définition à la muséologie, nous pouvons dire que le monastère des Ursulines de Québec possède une collection institutionnelle composée d'objets produits ou acquis par les religieuses dans l'exercice de leurs fonctions depuis leur arrivée à Québec en 1639. La collection est ancienne et diversifiée, puisqu'elle contient à la fois des objets qui évoquent la vie quotidienne et l'œuvre d'éducation des religieuses, mais aussi une remarquable collection d'art sacré. Une autre partie de la collection, cette fois plus éclectique, provient de dons faits par des laïcs, parents de religieuses, anciennes élèves ou amis

de la communauté. Ces dons correspondent à l'esprit de l'Ordre, partagé entre le service de Dieu et l'éducation des filles.

Cet ensemble privé, multiple et pluriel n'a pas été constitué dans le but, un jour, de créer un musée. Ce patrimoine communautaire et familial n'est devenu officiellement une collection qu'avec l'ouverture d'un musée permanent, accrédité en 1979, dont l'un des mandats, comme pour tous les musées, est de conserver et de mettre en valeur une collection par l'intermédiaire d'expositions. Le versement d'objets provenant du monastère dans la collection « exposable » et « publique » s'est fait avec générosité et spontanéité, au hasard des découvertes, par les religieuses responsables du musée qui avaient, pour seules motivations, la fierté des propriétaires-exposantes et le désir d'intéresser les visiteurs.

Malgré ces distinctions administratives commodes entre la collection « exposable », destinée à nourrir les expositions du musée, et la collection restée en fonction dans le monastère toujours vivant, la collection demeure une et indivisible. Les va-et-vient des objets entre le musée et le monastère sont fréquents, le musée jouant le rôle de l'emprunteur et le monastère celui de prêteur. Le cas le plus remarquable est celui des ornements liturgiques. La sacristie prête au musée les ornements les plus anciens, qui ne sont plus en usage à la chapelle en raison de leur fragilité et de l'allégement des cérémonies religieuses depuis Vatican II. Pourtant, lors des grandes fêtes de l'année, certains ornements, comme les parements d'autel, retrouvent leur fonction d'origine en ornant les deux retables de la chapelle. Leur séjour au musée n'est pas perçu par

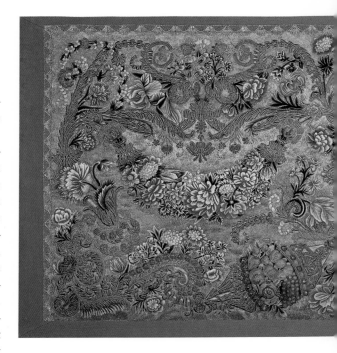

les religieuses comme une perte de sacralité ni d'appartenance. Le musée est, dans ce cas, le prolongement, le relais, des lieux de conservation et d'exposition que sont la sacristie et la chapelle.

Une collection *in situ*

La collection est conservée, *in situ*, dans des lieux divers de production, d'usage ou de mise en valeur : chapelle, sacristie, école, archives, musée ; mais aussi, dans des locaux moins officiels : greniers, caves et ateliers. Et ceci, sans compter les appartements privés des religieuses, réfectoire, cellules, salle communautaire, bibliothèque, qui constituent en eux-mêmes un véritable musée. Malgré cet étalement, nous ne pouvons pas parler de dispersion puisque tous ces départements constituent un seul et même complexe, le Vieux-Monastère. Cette collection est également remarquable par sa pérennité. En dehors des deux incendies de 1650 et 1686, et de quelques boulets de canon tombés sur les bâtiments pendant la guerre de Conquête, elle n'a connu au-

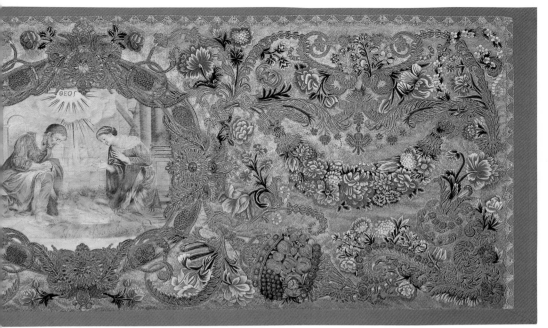

Atelier des Ursulines de Québec,
Parement d'autel dit de la Nativité,
seconde moitié du XVII^e siècle
**Fil de laine et de soie polychrome, filé or et argent
avec lame, cannetille et paillette, dentelle
aux fuseaux avec filé, frisé et lame argent**
Hauteur : 95,00 cm
Largeur : 261,00 cm
© Musée national des beaux-arts du Québec,
Photographie : Patrick Altman

cun bouleversement majeur. Elle peut donc être étudiée au fil des siècles à travers les strates de son accumulation par les religieuses dans le cadre de leurs activités contemplatives et apostoliques.

Malgré cette tranquillité séculaire, il s'agit d'un patrimoine fragile, menacé par la disparition à moyen terme, de ses détentrices traditionnelles. Conscientes de leur responsabilité, les Ursulines ont entrepris de réfléchir sur le contenu de leur collection, pour ne conserver en héritage que les objets les plus significatifs de leur histoire et de leur œuvre d'éducation. À l'issue de cette réflexion, nous serons en présence d'un fonds clos, pour reprendre l'analogie avec l'archivistique, toute acquisition étant désormais superficielle. Même s'il s'enrichit, à l'occasion, de versements d'objets provenant de la

fermeture de maisons d'Ursulines dans la province de Québec, le cœur de la collection reste pour les religieuses le patrimoine du Vieux-Monastère et, à travers lui, l'héritage de Marie de l'Incarnation. Lentement, nous assistons à la formation d'une collection-reliquaire qui constitue un véritable trésor, et dont l'accès est soigneusement dosé pour éviter toute intrusion et tout bouleversement dans le caractère privé de cet ensemble.

La conservation, un devoir

L'administration privée de la collection repose sur une longue tradition de conservation. Le patrimoine mobilier d'un monastère est soumis à une gestion régulière dont la pratique remonte aux règlements consignés dans les premières *Constitutions* des Ursulines établies au XVII^e siècle. Les départements les plus contrôlés sont ceux qui assurent la survie matérielle et les fonctions essentielles du monastère : le dépôt ou centre financier, les archives qui abritent les documents à valeur administrative et légale, et la sacristie, lieu de réserve des biens du culte de la

communauté. Chaque office est placé sous la responsabilité d'une religieuse qui répond, devant la supérieure, de ses activités et du patrimoine qui lui est confié au moment de son entrée en fonction. C'est dans les *Constitutions* des Ursulines de Tours, éditées en 1635, que nous avons trouvé le plus bel exemple de ce mécanisme de protection du patrimoine mobilier d'une communauté dans le cadre des obligations de la sacristine :

> Quand une Sacristine entrera en la Charge, celle qui en sort luy baillera par inventaire tous les meubles, linges, ornemens, & toute l'argenterie de la Sacristie ; apres avoir rendu compte elle-mesme a la Mere Prieure, & a la Mere Sousprieure, tant du contenu dans l'inventaire de celle qui l'a précédé, que de ce qu'elle y aura adjousté durant son temps ; & l'autre conservera soigneusement, & tiendra fort proprement tout ce qui luy aura esté confié[40].

Au cours des siècles, cette intendance rigoureuse a produit des documents irremplaçables pour interpréter le patrimoine mobilier du monastère. Parmi ceux qui sont parvenus jusqu'à nous, n'oublions pas de mentionner l'*Inventaire de la sacristie, de la lingère et de la réfectorière de 1682*, le *Registre des bienfaiteurs* contenant la liste de tous les dons faits à la communauté depuis 1640, les *Livres de comptes*, les *États des recettes et des dépenses*, les *Commandes de marchandises*. Grâce à ces documents, nous pouvons à la fois reconstituer le cadre matériel des religieuses jusqu'au début du XXe siècle, mais aussi contextualiser, nommer, expliquer certains objets conservés aujourd'hui dans les réserves du musée. Nous n'oublierons pas de mentionner la *Correspondance* de

Atelier des Ursulines de Québec, *Chasuble dite de saint Augustin*, première moitié du XVIIIe siècle
Fil de laine et de soie polychrome, filé or et argent avec lame or sur fond de moire et de dentelle aux fuseaux au filé or
Hauteur : 115, 00 cm
Largeur : 64,00 cm

© Musée national des beaux-arts du Québec,
Photographie : Patrick Altman

Marie de l'Incarnation qui, à l'instar des *Relations des Jésuites*, constitue un témoignage ethnographique précieux sur le mode de vie des Ursulines québécoises au XVIIe siècle. D'autres manuscrits plus généraux, comme les *Annales* ou les *Actes capitulaires*, contiennent des informations sur l'évolution des bâtiments, la construction des chapelles, la réalisation de leurs décors et l'identité des religieuses artistes.

40. *Archives des Ursulines de Québec,* Coutumier des religieuses ursulines de Tours, 1635, Reproduction photographique.

Cette tradition d'inventaire placé sous la responsabilité d'une officière est bouleversée par la création d'un musée. Dès 1936, des objets quittent leur lieu de rangement et leur territorialité d'origine pour être exposés. Une fois choisis, ils sont déplacés sans traces des localisations d'origine, sans recollement, sans photographies des emplacements, sans enregistrement des savoirs et savoir-faire liés à leur utilisation par les religieuses. Paradoxalement, bien que toujours conservés *in situ*, ils perdent leurs principes de provenance et la trace de leurs usages. Certains, plus prestigieux, comme la collection des peintures, sont mieux documentés, mais la grande majorité des autres tombent dans l'anonymat. Dans l'urgence de l'apostolat qui se développe et du quotidien qui se modernise, ces objets désuets, remisés, délaissés une première fois dans les caves et les greniers, seront les premiers à se retrouver une deuxième fois oubliés, anonymes, dans les réserves du musée. Le musée serait-il aussi un lieu d'oubli du passé?

Les inventaires

Au moment du déplacement des objets, les conservatrices du monastère — sœur Marcelle Boucher puis sœur Gabrielle Dagnault — décident, dans les années 1970, de dresser des listes des plus anciens et des plus beaux objets de la collection. Les œuvres sélectionnées sont particulièrement représentatives des activités artistiques des Ursulines sous le Régime français. Elles illustrent avec éloquence l'époque héroïque de la fondation, le savoir-faire des fondatrices et témoignent, par leur beauté et leur caractère sacré, de l'implantation de l'Ordre des Ursulines

en terre d'Amérique. Ces listes irremplaçables, souvent accompagnées de recherches minutieuses, présentent cependant l'inconvénient de dresser un catalogue sélectif des plus belles pièces de la collection. L'inventaire ne donne pas une vue d'ensemble du patrimoine mobilier conservé par les Ursulines de Québec, ni de son contexte d'utilisation.

Durant les années 1980, la collection des œuvres d'art est de nouveau inventoriée mais, cette fois, par des personnes extérieures au monastère. Les peintures, les parements d'autel et les tableaux brodés, les sculptures et les œuvres sur papier sont recensés, mesurés et pour la première fois photographiés, par une équipe d'étudiants — Mario Béland, François Lachapelle et Martin Rhainds — dirigés par John R. Porter, professeur d'histoire de l'art à l'Université Laval. Ces catalogues précieux répertorient les pièces majeures de la collection sélectionnées par les conservatrices du monastère. Cependant, les pièces déplacées pour les besoins de l'inventaire sont enregistrées sans mention de leur lieu de conservation et d'usage. Il s'agit là aussi d'un inventaire sélectif mettant principalement en valeur la collection d'art sacré du monastère.

Une idée générale du contenu et de l'ampleur de la collection des Ursulines de Québec se fera jour grâce aux inventaires effectués dans le cadre d'un projet-pilote mis sur pied en 1995 par le Réseau canadien d'information sur le patrimoine, qui visait l'informatisation des collections des communautés religieuses de Montréal, Trois-Rivières et Québec. Au cours de cet inventaire, quatre préposées à l'inventaire et à l'informatisation ont

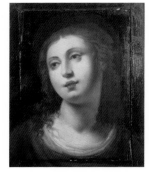

Anonyme,
Sainte Agnès,
XVIIIᵉ siècle
Huile sur bois
Hauteur: 41,00 cm
Largeur: 32,50 cm

Photographie:
François Lachapelle

catalogué 10 000 objets de la collection dont les textiles, les arts décoratifs et les objets ethnographiques conservés ou exposés au musée et dans ses réserves. D'autres inventaires sont venus compléter ce projet en 1997 et 1998 par la réalisation du catalogage des peintures et des œuvres sur papier.

Ce travail important est aujourd'hui mis à jour et complété par la numérisation des objets contenus dans l'inventaire informatisé et par un travail de catalogage dont le but est d'inclure dans les dossiers d'œuvres, les renseignements précieux contenus dans les archives du musée et du monastère. Ces données devront être enrichies par l'enregistrement des usages et des savoir-faire artisanaux et artistiques de la communauté. En consignant ce patrimoine immatériel basé sur la tradition orale et l'interprétation que font les religieuses de leurs objets, le musée devient peu à peu un lieu identitaire et de mémoire pour la communauté. Le musée est aussi un lieu de recherche, de connaissance et d'apprentissage où les objets sont étudiés sous l'éclairage d'études comparatives avec des collections du patrimoine religieux du Québec et même de France, pour en dégager les points communs, les particularismes, les influences, et donner ainsi à la collection monastique toute son originalité et son unicité.

La collection des Ursulines de Québec est composée d'œuvres d'art (peintures, sculptures, orfèvrerie, œuvres sur papier); d'objets d'arts décoratifs (vaisselle, verrerie, argenterie, broderies et dentelles); d'objets de la vie matérielle

(vêtements, mobilier, poterie, ferronnerie); d'objets d'artisanats amérindiens (contenants d'écorce et ouvrages perlés); et enfin, d'objets didactiques (instruments de musique, instruments scientifiques, objets de sciences naturelles et d'astronomie). Dans l'état actuel de l'inventaire, 12 300 objets ont été inventoriés, dont la majorité, 10 539, sont des objets ethnologiques et didactiques. À ce jour, la collection des beaux-arts se répartit ainsi: 278 peintures, 652 sculptures, 711 œuvres sur papier, 24 pièces d'orfèvrerie et 96 ornements liturgiques. Même si cette proportion d'œuvres d'art peut paraître faible par rapport à l'ensemble de la collection, la qualité des pièces qui la composent constitue un patrimoine incontournable pour la connaissance de l'histoire de l'art ancien au Québec.

Les peintures

En 1935, voici comment Gérard Morisset, attaché honoraire des Musées nationaux de France, présentait sa rencontre avec les Ursulines de Québec au sujet de leur collection de peintures:

> Elles m'ont ouvert leur porte, me permettant ainsi d'examiner à loisir non seulement les pièces de la collection Desjardins, mais encore les autres peintures, et elles sont nombreuses, qu'elles ont su conserver[41].

Le fonds Desjardins, du nom de deux prêtres français Philippe-Jean-Louis et Louis-Joseph Desjardins, a été consti-

41. Gérard Morisset, «La collection Desjardins au couvent des Ursulines de Québec», Le Canada français, septembre 1935.

Anonyme, *La Visitation*, **fin XVIIᵉ siècle. Huile sur toile.**
Hauteur : 183,00 cm
Largeur : 229,00 cm

Photographie :
Michel Élie, Centre
de conservation
du Québec

tué au début du XIXᵉ siècle. Après un court exil au Québec, pendant lequel il a été aumônier chez les Ursulines, Philippe-Jean-Louis, l'aîné, retourne à Paris en 1803. Profitant de ventes publiques de tableaux confisqués au moment de la Révolution française dans des couvents et églises de France, il achète 180 toiles qu'il envoie, en 1816 et 1820, à son frère Louis-Joseph, resté à Québec. Celui-ci, par le biais à la fois d'une correspondance assidue avec son frère et des liens étroits avec les communautés religieuses dont il est l'aumônier, place, échange, donne, achète, vend ces œuvres d'art, à sa guise, dans les principales chapelles et églises des paroisses de la province du Bas-Canada. Cette importation aux allures rocambolesques stimulera le milieu artistique québécois et les tableaux serviront de source d'inspiration et de modèles à plusieurs artistes canadiens de l'époque. Connu du monde entier, le fonds Desjardins a donné lieu à des recherches approfondies, menées en particulier par l'historien de l'art Laurier Lacroix.

Les vingt tableaux qui ont été placés chez les Ursulines font partie, pour la plupart, de l'envoi de 1820. Œuvres de peintres français et de maîtres d'inspiration flamande ou italienne des XVIIᵉ et XVIIIᵉ siècles, ils constituent une suite prestigieuse ornant principalement la nef de la chapelle extérieure. Frappé par leur monumentalité, la qualité des œuvres et de leurs cadres ambrés et dorés, le visiteur découvre en entrant, à droite, *Les pères de la Merci rachetant des captifs* et *La Visitation*, œuvres de peintres anonymes ; puis, *La pêche miraculeuse*, copie de Tobie Birn (1741) d'après Jean Jouvenet (1644-1717) ; et enfin, le tableau d'un auteur lui aussi anonyme, *La parabole des vierges sages et des vierges folles*. Ces œuvres très orientalisantes par les sujets et la profusion des couleurs chaudes et brillantes des soieries et des costumes à l'antique surprennent dans cette chapelle de religieuses contemplatives et nous rappellent la provenance fortuite de ces peintures.

En face, du côté de la chaire, deux grands tableaux de format horizontaux ont, quant à eux, une iconographie mieux adaptée au sanctuaire d'un couvent, puisqu'ils illustrent la vie de femmes autour du thème de la pénitence. Peints pour la chapelle des sœurs du Bon-Pasteur de Paris, ces œuvres intitulées *L'évêque Nonnus recevant la pénitente Pélagie* (1787) et *Un anachorète implorant pour une pénitente l'admission dans un monastère* (1786) ont été réalisées par l'artiste français Jérôme Preudhomme (actif entre 1763 et 1797). Au-dessus de la porte d'entrée, le tableau le plus imposant de tous, acquis par les Ursulines en 1821, est attribué à Philippe de Champaigne (1602-1674) et représente *Le repas chez Simon le*

William Berczy, d'après S. Thomassin,
Le Christ en croix, début XIXᵉ siècle
Huile sur toile
Hauteur : 113,50 cm
Largeur : 84,60 cm
Photographie : Centre de conservation du Québec

Pharisien. Toujours en 1821, le retable de l'autel du Sacré-Cœur, face au chœur des religieuses, est décoré d'un tableau de l'École française, *Le Christ apparaissant à des religieuses*, illustrant les visions, en 1673 et 1675, de Marguerite-Marie Alacoque, religieuse visitandine. Ce tableau dont l'iconographie est consacrée à la dévotion au Sacré-Cœur, chère à Marie de l'Incarnation, a été donné aux Ursulines par l'abbé Louis-Joseph Desjardins pour les remercier de l'acquisition du *Repas chez Simon le Pharisien*.

Comme le fait remarquer Gérard Morisset, cet ensemble prestigieux est renforcé par la grande richesse des autres peintures conservées par les Ursulines. Mentionnons en premier lieu les œuvres acquises des Jésuites par les Ursulines au moment de la disparition, en 1800, du

dernier jésuite de Québec, le père Jean-Joseph Casot. Des œuvres comme *La France apportant la foi aux Hurons de la Nouvelle-France*, peinture anonyme de la fin du XVIIᵉ siècle, et *La Sainte Famille à la Huronne*, du récollet Claude François, dit frère Luc (1614-1685), présentent un rare témoignage pictural de l'histoire religieuse et missionnaire de la Nouvelle-France. De ce legs proviennent également *L'Adoration des bergers*, peinture placée au-dessus du maître-autel, et *La dernière communion de saint Jérôme*, copie remarquable d'un tableau du Dominiquin (1581-1641) conservé à la Pinacothèque du Vatican.

Cette présentation rapide des peintures les plus célèbres de la collection ne doit pas occulter les nombreux tableaux des XVIIᵉ, XVIIIᵉ et particulièrement du riche XIXᵉ siècle qui restent encore à étudier et à mettre en valeur. Nous pensons en particulier aux portraits de plusieurs bienfaiteurs anglais de la communauté, comme celui peint par l'artiste anglais Robert Field (c.1769-1819) représentant *Lady Prevost* (Catherine Anne Phipps), épouse de sir George Prevost, gouverneur en chef du Canada ; les portraits de *Lord Matthew Whitworth-Aylmer*, officier et administrateur colonial et de son épouse *Lady Aylmer* (Louisa Anne Call) peints par l'artiste américain James Bowman (1793-1842) et, enfin, le magnifique *Christ en croix* de William von Moll Berczy (1744-1813), artiste d'origine allemande qui fut l'un des meilleurs peintres du Haut et du Bas-Canada.

Antoine Plamondon,
Chapelle des Jésuites, XIXᵉ siècle
Huile sur toile
Hauteur : 71,00 cm
Largeur : 88,50 cm
Photographie : François Lachapelle

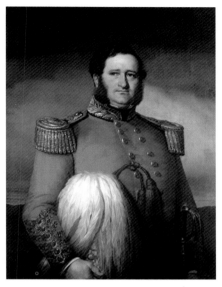

Théophile
Hamel,
*Melchior-
Alphonse
d'Irumberry
de Salaberry*,
milieu du
XIXᵉ siècle
Huile sur toile
Hauteur : 125,00 cm
Largeur : 91,50 cm

Photographie:
François Lachapelle

Les œuvres sur papier

L'importance à la fois quantitative et qualitative de la collection des œuvres sur papier conservée par les Ursulines de Québec s'explique à travers les fonctions contemplative et apostolique de l'Ordre. L'une des caractéristiques de la Réforme catholique issue du Concile de Trente est la place donnée à l'image pour stimuler la dévotion des fidèles et rendre plus humaine et concrète les principes de la doctrine chrétienne. Le culte des images et les représentations figurées du Christ, de la Vierge et des saints au moyen d'estampes sont destinés à aider les chrétiens

à se mettre en présence de ceux qu'ils honorent et qu'ils prient. Cette liturgie de l'image, jointe à la parole, a été abondamment utilisée par les Ursulines, à l'instar des Jésuites, dans l'évangélisation de leurs séminaristes amérindiennes. L'annaliste du monastère note, en 1690, au sujet d'une religieuse décédée : « Sœur Sainte Agathe avoit un gran zelle pour l'instruction des filles sauvages ... car quoy quelle ne sceut pas leur langue et que ses enfants nentendissent pas le françois elle ne laissoit pas de les instruire et de leur faire comprendre nos Sts mistères en leur montrant des images »[42]. L'image joue également un rôle important dans la pédagogie des Ursulines auprès des filles françaises de la colonie, la première matière enseignée étant la religion chrétienne par la lecture d'ouvrages pieux.

L'importation en Nouvelle-France d'un grand nombre d'estampes et de gravures par les Ursulines, dès le XVIIe siècle, s'explique également par la commodité du médium. Une fois gravée, généralement à partir d'un tableau, l'estampe peut être multipliée à plusieurs centaines d'exemplaires et son coût est alors abordable. Roulée ou rangée dans des boîtes, elle se glisse facilement dans les ballots des marchands et des voyageurs aux côtés de chapelets et autres objets de dévotions. Les petites images, glissées dans les livres de prières des religieuses, servent aux dévotions individuelles. D'autres, plus monumentales, sont suspendues tels des tableaux et décorent les murs de la chapelle et des nombreux oratoires du monastère.

François Chéreau, d'après François Le Moine, *L'Annonciation*, XVIIIe siècle, éditeur : Chéreau
Encre sur papier : gravure au burin et Eau-forte
Hauteur image : 79,70 cm
Largeur image : 50,80 cm
Photographie : Michel Élie, Centre de conservation du Québec

Anonyme, *Le Sage met sa bouche au milieu de son cœur*, XVIIe siècle
**Encre sur papier :
Gravure au burin**
Hauteur image : 11,70 cm
Largeur image : 7,10 cm
Photographie : François Lachapelle

42. *Archives des Ursulines de Québec*, Annales des Ursulines de Québec, 1703, tome 1.

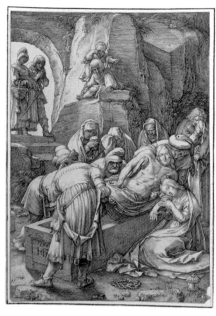

Hendrik Goltzius, *La Dernière Cène*, fin XVIe siècle.
Encre sur papier: gravure au burin
Hauteur : 22,70 cm
Largeur : 15,50 cm
Photographie : François Lachapelle

Hendrik Goltzius, *La Mise au tombeau*, fin XVIe siècle.
Encre sur papier: gravure au burin.
Hauteur : 23,10 cm
Largeur : 16,20 cm
Photographie : François Lachapelle

L'iconographie privilégiée par les Ursulines s'inspire des scènes de la vie biblique et de l'histoire des saints mais aussi des dévotions des Jésuites, des Carmélites et des Visitandines. Les plus grands graveurs des XVIe, XVIIe et XVIIIe siècles sont représentés dans la collection ; des graveurs parisiens comme Nicolas et Jean-Baptiste Poilly, Pierre Landry, Étienne Gantrel et Charles Dupuis ; mais aussi des graveurs anversois comme Hieronymus Cox, Hieronymus Wierix, Hendrik Goltzius et Cornelis Galle, et enfin, des maîtres italiens et espagnol tels Pietro Monaco, Marco Carloni et Manuel Salvador Carmona. Dans ce rapide survol, il ne faut pas oublier les précieuses planches gravées qui illustrent les livres de spiritualité conservés aux Archives du monastère.

Au XIXe siècle, la collection des œuvres sur papier prend une autre dimension. Pour satisfaire aux besoins nouveaux de l'enseignement, elle s'agrandit d'estampes aux sujets historiques, géographiques et académiques. La création d'un studio de peinture et l'importance des cours de dessin offerts aux élèves obligent les Ursulines à se procurer des recueils de gravures que les jeunes filles copient et interprètent. Grands personnages, sculptures antiques, dessins d'architecture et beautés de la nature fournissent une banque de sujets et de modèles gravés dans laquelle enseignantes et élèves puisent et s'inspirent. Ces cours sont aussi mis à profit pour produire des cartes et tableaux historiques, des hommages et programmes de séances solennelles, finement dessinés, aquarellés, dorés, enluminés par les religieuses et leurs jeunes artistes.

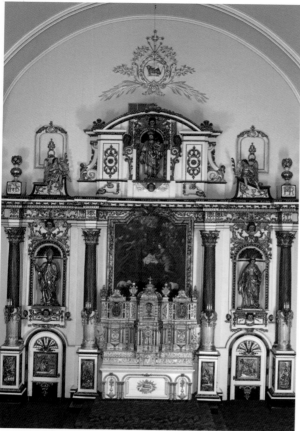

Chapelle extérieure des Ursulines de Québec
Photographie : Michel Élie, Centre de conservation du Québec

Les sculptures

Les Ursulines de Québec possèdent sans conteste l'une des plus belles collections de sculpture ancienne au Québec. Elle s'articule autour de trois ensembles : le décor de la chapelle, sculpté par Pierre-Noël Levasseur (1690-1770), entre 1726 et 1736 ; des statues diverses, souvent fort anciennes, détachées de leur contexte d'origine et disséminées un peu partout dans le monastère et la chapelle ou exposées au musée ; des reliefs et décors sculptés, piédestaux, niches, reliquaires, chandeliers, girandoles, lustres, plaques ou appliques, torches, étoiles, moulures, cadres pour tableaux. Nous ne nous attarderons pas sur le premier ensemble, étudié en détail par les historiens de l'art Jean Trudel et John R. Porter, et analysé de nouveau lors de sa restauration effectuée par le Centre

de conservation du Québec, entre 1990 et 1995, sous la direction de Claude Payer.

Les statues du deuxième ensemble, œuvres de plusieurs sculpteurs, sont caractérisées par des styles, matériaux et qualités d'exécution différents. Certaines sont importées de France, comme la statue de *Notre-Dame-des-Anges*, venue de Paris en 1691 à l'occasion de la cérémonie d'intronisation de la Vierge comme supérieure du monastère de Québec. Sa provenance nous est connue grâce à une commande adressée aux Ursulines de Paris par une religieuse de Québec :

> Une statue de la Ste Vierge belle et devote qui soit haute de 13 poulces sans conter le pied destaïl de trois poulces. Cest en tout dix sept poulces de hauteur tenant le petit Jesus entre ses bras les visages en carnation et la draperie dorée. Je vous supplie et conjure de garder les Dimansions marqués et surtout quelle soit devote et quelle ait une couronne et un septre[43].

Anonyme, *Piédestal dit au Monogramme de Marie*, XVIIIᵉ siècle. Bois doré
Hauteur : 22,80 cm
Largeur : 26,20 cm
Profondeur : 26,00 cm

Photographie : Catherine Lavallée

Anonyme, *Christ prêchant*,
XVIIIᵉ siècle
Bois doré et polychrome
Hauteur : 38,50 cm
Largeur : 12, 00 cm
Profondeur : 9,50 cm

36 / 37

Cette statue repose encore dans une niche située au dessus d'une porte de l'Aile Saint-Augustin donnant accès aux salles communautaires du monastère. Autre exemple de sculptures importées : les *Anges de Noël* en bois doré, déposés autrefois de chaque côté du retable du maître-autel de la chapelle et qui rappellent le travail élégant du sculpteur rouennais Michel Lourdel, actif en Normandie dans la première moitié du XVIIᵉ siècle.

D'autres sculptures en ronde-bosse, comme celle de *Notre-Dame de Grand-Pouvoir*, serait plutôt l'œuvre d'un sculpteur québécois du début du XVIIIᵉ siècle. Cette Vierge en bois doré, au magnifique *contraposto* soutenant un Enfant Jésus joufflu, porte le nom d'une dévotion empruntée aux couvents français d'Issoudun et de Périgueux avec lesquels les Ursulines de Québec entretenaient des liens étroits. Cette sculpture sera copiée deux fois, peut-être par les religieuses elles-mêmes, sous la forme de statues aux mêmes proportions généreuses mais réalisées, cette fois, en papier mâché doré et polychrome.

Anonyme, *Notre Dame des anges*, XVIIᵉ siècle
Bois doré et polychrome
Hauteur : 49,00 cm
Largeur : 15, 00 cm

Les œuvres les plus surprenantes sont probablement cette série de statues sculptées dans le bois ou modelées dans du mortier qui marquent les débuts de la statuaire en Nouvelle-France : *Saint Joseph, Saint Joachim, Sainte Élizabeth, Saint Zacharie,* le *Christ dit du Sacré-Cœur,* les *Anges de la Chapelle des Saints, Notre-Dame d'Auray,* la *Vierge et Sainte Anne,* la *Vierge et l'Enfant-Jésus.* Nous sommes émerveillés par l'ampleur des drapés dorés, la robe rouge vin décorée de pampres et de raisins de *Saint Joachim,* la chevelure bouclée et inspirée de *Saint Zacharie,* les sandales antiques de *Sainte Élizabeth,* bref, par la manifestation d'un art de la Nouvelle-France qui se situe dans la pure lignée du baroque européen.

Mais c'est surtout dans le dernier ensemble que se retrouve la main artistique des Ursulines. Objets souvent décoratifs et anodins, ils sont anoblis par un travail raffiné de dorure, particulièrement à la détrempe. Sans pouvoir affirmer, comme Marius Barbeau, que les religieuses sculptaient, elles façonnaient dans l'exercice du travail de la reparure, les couches de préparation blanche à base de craie, préalablement appliquées sur le bois et séchées. Des décors floraux rappelant des motifs de broderie étaient gravés au fer dans l'apprêt puis recouverts de feuille d'or et ensuite polis à l'agate. Pour varier l'apparence des textures, du sable était parfois mêlé à la préparation blanche,

43. *Archives des Ursulines de Québec,* Mémoires de marchandises, *1688-1690.*

Anonyme,
Saint Joachim,
XVIIIᵉ siècle
Bois polychrome et
feuilles métalliques
Hauteur : 66,30 cm
Largeur : 35,40 cm
Profondeur : 25,00 cm

donnant à la dorure un aspect granuleux. D'autres fois, la surface était recouverte d'un motif en treillis ou guilloché de petits points en creux rappelant la ciselure de l'orfèvre. Une fois le décor exécuté, les doreuses appliquaient un *bolus* composé de terre argileuse ocre ou rouge pour donner, par transparence, des couleurs chaudes à la surface dorée. Certaines parties de la sculpture étaient colorées au noir de fumée ou au bleu de Prusse comme la couleur des murs de la chapelle du XVIIIᵉ siècle. Tous les supports étaient permis : bois, carton, papier, parchemin, écorce de bouleau, toile de lin trempée dans l'apprêt, mortier, cuir. L'ingéniosité des artisanes compensait le manque de moyens et l'éloignement des centres artistiques européens.

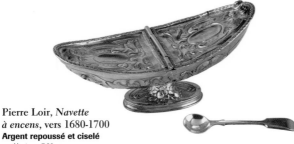

Pierre Loir, *Navette*
à encens, vers 1680-1700
Argent repoussé et ciselé
Hauteur : 7,90 cm
Largeur : 15,60 cm
Profondeur : 7,50 cm
Photographie : Michel Élie,
Centre de conservation du Québec

L'orfèvrerie

D'après l'historien de l'art Robert de Rome, le Québec conserve une centaine de pièces d'orfèvrerie parisienne antérieures à 1717, ce qui représente le quart des collections mondiales. La disparition de l'orfèvrerie en Europe résulte de fontes occasionnées par les guerres et les crises politiques pour frapper de nouvelles pièces de monnaie. Parmi les pièces conservées au Québec, une douzaine appartiennent aux Ursulines : un ostensoir anonyme (1634-1635), le calice dit *de monseigneur de Laval* de Pierre Rousseau (1637-1638), un plat à burettes de Nicolas Loir (1652 ou 1656), des burettes (1667-1668) et une navette (1680-1700) de Pierre Loir. Un ciboire, une croix d'autel et un encensoir, les deux derniers fortement remaniés, n'ont pu être datés avec certitude. Ce noyau ancien d'importation française est complété par des œuvres d'orfèvres québécois, comme la lampe du sanctuaire réalisée en 1739, à l'occasion du premier centenaire de l'arrivée des Ursulines à Québec, par Paul Lambert dit Saint-Paul (1691-1749) avec la fonte de l'argenterie de l'infirmerie du monastère et un calice, payé par les Ursulines à François Ranvoyzé en 1778. Ces œuvres plus récentes sont facilement identifiables, puisque les poinçons français sont remplacés par les initiales des orfèvres, à la manière britannique, après le Traité de Paris en 1763.

Parmi l'orfèvrerie civile, deux goûte-vin d'auteurs anonymes et quatre écuelles en argent dont une avec oreilles et couvercle (1701-1705) de Sébastien Leblond et André Balmont, orfèvres parisiens, sont liés aux usages de la table. D'autres élé-

ments d'argenterie civile — aiguière et bassin, gobelets, chandeliers et ustensiles — complètent cette collection. Des couverts portant un monogramme ou des chiffres sont l'héritage de postulantes entrant en religion ou de dons faits par leurs parents. L'exemple le plus célèbre est celui du gobelet, de la cuiller et de la fourchette en argent gravés aux armes de la famille d'Esther Wheelwright de l'Enfant-Jésus. Née en 1696 à Wells, en Nouvelle-Angleterre, captive chez les Abénaquis de l'âge de sept ans à celui de douze ans, elle est rachetée par le père jésuite Vincent Bigot qui la confie à la marquise de Vaudreuil, épouse du gouverneur. Placée chez les Ursulines, Esther Wheelwright entre au noviciat en 1712 et prononce ses vœux perpétuels en 1714. Cette religieuse au destin singulier détient une place importante dans l'histoire de la communauté, puisqu'elle occupera pendant trois mandats successifs l'office de supérieure à un moment critique de l'histoire du couvent, celui de la Conquête.

Des couverts en argent étaient également utilisés à l'infirmerie pour les religieuses malades, comme l'indique cet extrait, daté de 1804, d'un livre de comptes conservé aux Archives du monastère : « payé à Mr. Laurent Amiot Orfèvre pour la façon de quatre gobelets D'argent pour l'infirmerie[44] ». La poterie d'étain, considérée comme l'orfèvrerie du pauvre, qui connaît son âge d'or au XVIIe siècle, est également représentée, en moindre quantité, dans la collection des Ursulines.

Les ornements liturgiques

Le contenu de la sacristie de la chapelle des Ursulines comprend deux grands ensembles : les parements d'autel ou *antependia* destinés à orner les tombeaux d'autel de pierre des premières chapelles du monastère, et les vêtements liturgiques – chapes, chasubles et dalmatiques – assortis de leurs accessoires généralement au nombre de quatre : l'étole, le manipule, le voile de calice et la bourse. Peints, dorés, sculptés ou brodés entre 1639 et le début du XXe siècle, pour la plupart par les religieuses elles-mêmes, les parements d'autel, au nombre de quarante-neuf, constituent un ensemble unique par sa variété, son ancienneté et la valeur artistique de certaines de ses pièces. Les vêtements forment eux aussi un corpus exceptionnel, mais moins homogène. Portés par les officiants pendant les cérémonies à l'intérieur ou à l'extérieur de la chapelle, à l'occasion des processions, ils ont été soumis davantage aux aléas du temps et de l'usure. Certains ont été démantelés, remontés et réemployés,

Anonyme, *Encensoir*, XVIIe siècle
Argent repoussé et ciselé
La cheminée a été modifiée par François Ranvoyzé en 1812, et le pied par Laurent Amiot en 1835
Hauteur : 21,20 cm
Diamètre : 11,50 cm
Photographie : Michel Élie,
Centre de conservation du Québec

44. *Archives des Ursulines de Québec*, Journal des Recettes et des dépenses, *tome IV, 1803-1820*.

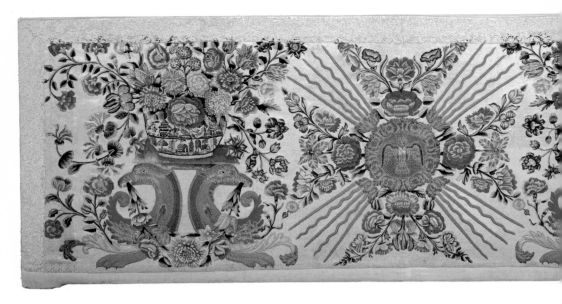

ou détruits par le feu comme l'exigent les règlements de conservation des objets ayant servi au service divin.

Aux XIXe et XXe siècles, les Ursulines de Québec continuent à confectionner des ornements mais, ne disposant plus, dans la communauté, de brodeuses capables de réaliser les travaux raffinés des siècles précédents, elles achètent en France, à l'occasion, des ornements tout faits pour servir dans les grandes cérémonies. Leur production locale s'adapte au goût du jour. Elles utilisent un plus grand nombre de matériaux fabriqués mécaniquement ; le fil chenille remplace le fil de soie et de laine. Les décors sont peints, plutôt que brodés, sur velours ou sur soie avec des motifs de palmes, de roses, de raisin et d'épis de blé.

Le contenu de la sacristie de la chapelle des Ursulines est donc l'exemple parfait d'une collection qui a évolué au fil des besoins et des moyens de la communauté, des modes et des réformes liturgiques. Pour le spécialiste du textile, ce corpus offre donc un champ de recherche privilégié puisqu'il permet d'étudier un ensemble de paramentique sur une période longue de près de quatre siècles et

ce, loin des lieux traditionnels de production de ce type d'ouvrages, comme la France et l'Europe.

Cette collection a fait l'objet d'une rétrospective accompagnée de la publication d'un catalogue au moment de l'exposition *Le Fil de l'art* tenue au Musée national des beaux-arts du Québec pendant l'été 2002.

Atelier des Ursulines de Québec, *Manipule,* **XVIIIe siècle**
Filé or et argent avec cannetille et paillette sur fond lamé or, frange dorée
Longueur : 107,00 cm
Largeur : 21,50 cm

© Musée national des beaux-arts du Québec, Photographie : Patrick Altman

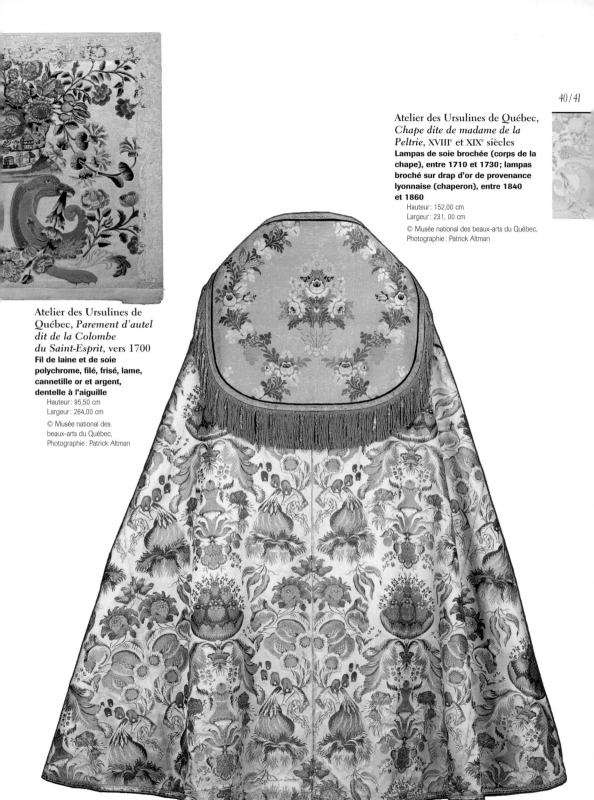

Atelier des Ursulines de Québec, *Parement d'autel dit de la Colombe du Saint-Esprit*, vers 1700
Fil de laine et de soie polychrome, filé, frisé, lame, cannetille or et argent, dentelle à l'aiguille
Hauteur : 95,50 cm
Largeur : 264,00 cm
© Musée national des beaux-arts du Québec, Photographie : Patrick Altman

Atelier des Ursulines de Québec, *Chape dite de madame de la Peltrie*, XVIIIᵉ et XIXᵉ siècles
Lampas de soie brochée (corps de la chape), entre 1710 et 1730 ; lampas broché sur drap d'or de provenance lyonnaise (chaperon), entre 1840 et 1860
Hauteur : 152,00 cm
Largeur : 231, 00 cm
© Musée national des beaux-arts du Québec, Photographie : Patrick Altman

Les objets ethnographiques

Malgré l'état embryonnaire de l'inventaire de la collection ethnographique, dû au fait qu'une grande partie de cette collection est en usage du côté du Monastère, nous voudrions donner un bref aperçu de son contenu. Comme tout patrimoine utile aux fonctions quotidiennes d'une communauté, la collection est diversifiée et se répartit ici entre les catégories suivantes : mobilier, poterie, vaisselle, verrerie, ferronnerie, textiles, costumes, contenants d'écorce et ouvrages perlés. Nous ne manquerons pas de mentionner un ensemble d'une grande richesse constitué par les outils, les équipements, les modèles, les matériaux, les échantillons, les reliquats d'ateliers, associés aux travaux manuels des Ursulines depuis leur installation en Nouvelle-France au XVII^e siècle. De l'art de la broderie aux savoir-faire liés à la fabrication du savon, de l'encre, de la reliure ou de la dorure, ce patrimoine technique témoigne de gestes qui nous permettent de comprendre et d'interpréter aujourd'hui plusieurs pratiques artistiques précieuses héritées de notre histoire collective.

Pot à eau,
XVIII^e siècle
Faïence de Rouen
Hauteur : 17,70 cm
Largeur : 14,60 cm
Diamètre : 11,90 cm
Photographie :
Catherine Lavallée

Tasse,
XVIII^e siècle
Poterie à glaçure
verte
Hauteur : 8,10 cm
Largeur : 12,60 cm
Diamètre : 9,60 cm
Photographie :
Catherine Lavallée

Parmi les objets ethnographiques, les meubles ont toujours bénéficié d'un intérêt particulier de la part des conservatrices du monastère. Souvent anciens, témoins de temps difficiles où l'ingéniosité de l'artisan compensait la rudesse des matériaux, les meubles sont à l'image des fonctions d'un ordre cloîtré. Ils sont sobres, solides, fonctionnels et pratiques. Souvent reproduits en plusieurs exemplaires, ils meublent de façon uniforme cellules et pièces communautaires. De petites dimensions, légers, pliants, transportés facilement, bancs, coffres et tables s'adaptent aux besoins de la communauté et de ses pensionnaires. Le bois utilisé est souvent du pin tiré des forêts environnantes, assemblé à tenons et

Coffret, **XVIII^e siècle**
Bois polychrome avec pentures
et serrure en fer forgé
Hauteur : 22,50 cm
Largeur : 29,50 cm
Profondeur : 20,00 cm
Photographie : Catherine Lavallée

mortaises, renforcé par des clous forgés et parfois sculpté dans la masse de magnifiques pointes de diamant. Produits principalement à l'époque du Régime français, ils montrent des caractéristiques des styles Louis XIII, Louis XIV et Louis XV alors que d'autres s'inspirent des factures régionales des provinces de l'ouest de la France : Normandie, Bretagne, Poitou, Vendée, Saintonge. Ces filiations sont particulièrement évidentes dans les séries de fauteuils et de chaises dont les noms empruntés au répertoire du mobilier français sont caractéristiques de ces époques : fauteuil à balustres, à la douairière, à oreilles, à os de mouton, à crémaillère et à la capucine.

Aucun meuble en marqueterie n'apparaît dans la collection, les meubles les plus prestigieux étant ceux qui composent, d'après la tradition orale, le mobilier de la bienfaitrice du monastère, madame de la Peltrie. Réalisés en merisier, une dizaine de chaises et un tabouret composent son mobilier de salon. Caractéristiques du style Louis XIII, ces chaises ont des dossiers à balustres tournés, rythmés aux points d'assemblage par la pièce de bois à laquelle on a conservé sa section carrée. Ce très bel ensemble illustre le raffinement du mode de vie de cette noblesse française installée en Nouvelle-France et qui ne renonce en rien au confort et au luxe attachés à sa fortune et à son rang.

Nous ne pourrions quitter ce chapitre sur les meubles sans parler du lit-cabane, dont une copie récente a été l'objet vedette du musée pendant de nombreuses années. Ce lit, adaptation québécoise du lit clos breton, est décrit par Marie de l'Incarnation dans les *Constitutions* qu'elle rédige en 1647 :

> Chacune aura sa chambre ou du moins son lict à part premièrement en une couche ou cabane de bois qui doit estre bien joincte toute au tour et doit avoir d'ouverture que d'une grandeur compétente pour faire son lict commodément ; et cette ouverture fermera avec fenestre ou coulice de bois, qui puisse oster et démonter quand on voudra ; que si l'este il faut fermer cette ouverture de quelque autres chose, on pourvoyera de quelque petit rideau de toile ou autre estofe qui sente l'humilité et pauvreté religieuse[45].

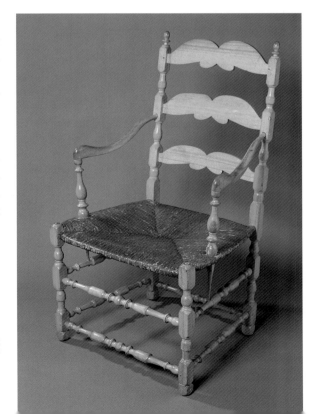

Fauteuil à la capucine,
XVIIIᵉ siècle
Bois tourné et siège paillé
Hauteur : 99,00 cm
Largeur : 55,70 cm
Profondeur : 49,50 cm

45. Constitutions et Règlements des Premières Ursulines de Québec, *1647*, Édition préparée par sœur Gabrielle Lapointe, Québec, 1974, p. 121-122.

Portes dites amérindiennes,
début du XIX^e siècle
Bois polychrome avec poignée de fer
Hauteur : 189,00 cm
Largeur : 102,30 cm
Épaisseur : 4,00 cm

Ces lits étaient conçus pour se préserver du froid et des courants d'air glacés qui parcouraient, l'hiver, les salles aux murs de pierre du monastère. Ce type de meubles devait être efficace puisque le gouverneur de Montréal, monsieur de Chomedey de Maisonneuve, se fit installer dans son hôtel particulier, lors d'un séjour à Paris, « une cabane a la fason du Canada[46] ».

Après la conquête anglaise, d'autres influences et d'autres styles vont lentement pénétrer les pratiques traditionnelles des menuisiers de la Nouvelle-France. Les meubles de style Queen Anne, Sheraton, Chippendale et Adam gagnent de la faveur dans le décor des maisons bourgeoises québécoises. Témoin de son temps, le monastère s'adapte à ces nouvelles influences, poussé par la présence dans la communauté de religieuses d'origine écossaise, irlandaise et américaine et de nombreuses jeunes pensionnaires d'origine anglaise. Le vieux corpus de meubles d'origine française commence à entrer dans l'histoire et dans la légende.

Coffre à panneaux,
première moitié du XVIII^e siècle
Bois avec pentures de fer
Hauteur : 48,00 cm
Largeur : 110,50 cm
Profondeur : 44,50 cm

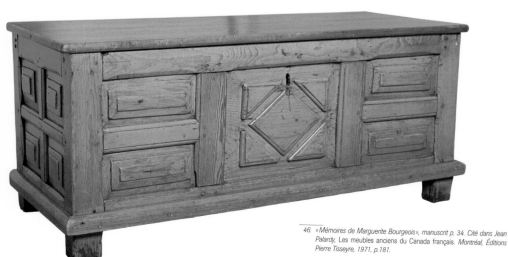

46. « *Mémoires de Marguerite Bourgeois* », manuscrit p. 34. Cité dans Jean Palardy, Les meubles anciens du Canada français. Montréal, Éditions Pierre Tisseyre, 1971, p.181.

Les ouvrages d'écorce

L'introduction du travail de l'écorce de bouleau chez les Ursulines de Québec est due à la présence, dans la communauté, de religieuses métisses et d'anciennes captives rachetées par des missionnaires puis confiées aux Ursulines. Ces jeunes filles, élevées dans leur enfance et leur adolescence parmi les femmes autochtones, connaissent cette technique et l'enseignent aux Ursulines. Mère Sainte-Marie-Madeleine (1678-1734), dont la mère est huronne, fait partie de ces religieuses qui utilisent indifféremment dans leurs travaux de broderie plusieurs techniques et supports : « Dans ses dernières années, elle employait les récréations à enseigner aux jeunes religieuses à broder sur soie, or et écorce, et égayait toujours l'heure qui passe par mille traits d'innocence et d'allégresse que la religion autorise et sanctifie »[47]. Dès son entrée au monastère, Esther Wheelwright, ancienne captive, encourage la production d'ouvrages d'écorce qui vient métisser et renouveler les productions artistiques d'origine française importées par les fondatrices :

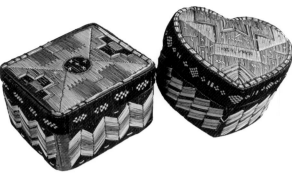

Atelier des Ursulines de Québec, *Boîtes brodées d'inspiration mi'kmaq,* **XIXᵉ siècle**
Piquants de porc-épic teints,
écorce de bouleau et bois

Hauteur : 9,50 cm
Largeur : 15,70 cm
Profondeur : 14,40 cm

Hauteur : 9,00 cm
Largeur : 15,00 cm
Profondeur : 13,00 cm

Photographie : Paul Laliberté

Dès sa jeunesse, la Mère Esther de l'Enfant-Jésus s'était beaucoup appliquée à la broderie et avait travaillé avec ardeur pour les autels. S'apercevant, au temps de la Conquête, que les nouveaux maîtres attachaient un grand prix aux ouvrages sur écorce de bouleau, elle encouragea cette espèce de broderie et s'y livra avec un zèle incroyable[48].

Panier, 1848
Écorce de bouleau, bois
et ganse de cuir

Hauteur : 17,00 cm
Largeur : 24,00 cm
Profondeur : 15,50 cm

Photographie : Catherine Lavallée

Wampum, **XVIIIᵉ siècle**
Perles de verre, cuir et coton

Longueur : 87,00 cm
Largeur : 7,30 cm

47. *Cité dans Pierre-George Roy,* À travers l'histoire des Ursulines de Québec. *Lévis 1939, p. 72.*

48. *Sœur Sainte-Marie,* Les Ursulines de Québec depuis leur établissement jusqu'à nos jours. *Québec, C. Darveau, Tomes III-IV, 1866, p. 360.*

Les Ursulines acquièrent la dextérité des autochtones pour réaliser des ouvrages dits « au goût sauvage », qu'elles offrent ou qu'elles vendent, particulièrement après 1760, à la population anglaise de Québec. En effet, appauvries par la guerre et affectées par le décès de plusieurs religieuses, ainsi que par le retour en France de nombreuses familles françaises, les Ursulines se retrouvent devant la nécessité d'intensifier leur production artistique et artisanale pour assurer la survie du monastère. Ces ouvrages en écorce décorés de motifs géométriques brodés avec des piquants de porc-épic teints, dont le musée ne conserve que quelques exemplaires, s'inspirent des techniques utilisées par les Mi'kmaqs des Provinces maritimes de l'Est du Canada. D'autres, ornés de motifs floraux ou de scènes de la vie amérindienne au point passé avec des dégradés de couleurs, sont exécutés avec du poil d'orignal teint. Pittoresque, romantique, ce type de broderie qui rappelle le travail effectué par les Ursulines avec de la soie dans la confection des ornements liturgiques, ne sera jamais utilisé pour un usage cultuel. Il s'agit uniquement d'objets de la vie quotidienne comme des petits contenants, des corbeilles, des paniers, des porte-cigares ou des nécessaires de toilette.

Les objets pédagogiques

Aux XVIIe et XVIIIe siècles, la priorité des Ursulines est donnée à l'éducation plutôt qu'à l'enseignement. Le matériel didactique utilisé par les religieuses est restreint, lié à l'apprentissage du catéchisme, de la lecture, de l'écriture, du calcul et des travaux manuels. Au cours du XIXe siècle, les méthodes pédagogiques se développent considérablement. Pour se représenter le nombre et la variété des objets employés par les Ursulines dans leur enseignement, il suffit de consulter le *Prospectus du Pensionnat* publié en 1847 :

Le cours d'instruction renferme la Lecture, l'Écriture, l'Arithmétique, la Tenue des livres, la Grammaire française, la Grammaire anglaise, la Rhétorique, la Composition française, la Composition anglaise, la Versification française, la Versification anglaise, l'Histoire ancienne, l'Histoire moderne, et l'Histoire sacrée, la Mythologie, la Cosmographie, la Géographie, l'usage des Globes et des Cartes géographiques, les élémens d'Astronomie, de Physique, de Botanique et de Chimie, l'Orgue, la Harpe, le Piano, la Guitare, et l'accordéon, la Musique vocale, le Dessin, la Peinture à l'huile, à l'Aquarelle, à la Gouache, en Miniature, en pastel et en crayon, la Peinture sur velours et sur le satin, Ouvrages à l'aiguille, et Broderie de tout genre, Fleurs et Fruits artificiels, etc, etc[49].

The Robert Graves Co?, *Disques et boîte de zootrope,* vers 1891
Disques de carton recouverts de papier peint à la main
Hauteur : 8,90 cm
Diamètre : 19,60 cm

Photographie : Catherine Lavallée

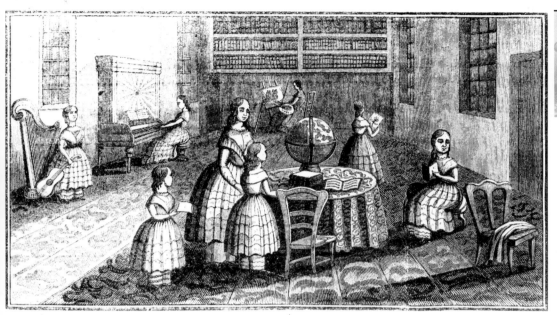

La collection pédagogique héritée de ce riche programme, digne des meilleures institutions d'enseignement pour filles d'Europe et des États-Unis, est aujourd'hui conservée dans trois départements du monastère : aux Archives pour ce qui concerne les livres, les herbiers, les travaux d'élèves ou plus généralement tout ce qui s'appelle documentation écrite ; à l'École des Ursulines, qui renferme encore dans quelques-unes de ses salles de classe des spécimens d'histoire naturelle ; et enfin au Musée, où ont été versés les instruments scientifiques, les globes terrestres et les instruments de musique. Cette collection, ainsi divisée, n'a pas encore été inventoriée dans sa totalité.

La constitution de la collection des instruments scientifiques est le fruit du dynamisme d'éducateurs remarquables et de la complicité de deux maisons d'éducation de haut renom, l'École des Ursu-

lines et le Séminaire de Québec. Grâce à leurs aumôniers, particulièrement à l'abbé Maguire, et à un réseau efficace de relations et d'amitiés, les Ursulines se procurent, dès le début du XIXe siècle, par achats ou par dons leurs premiers instruments scientifiques. Le docteur McLaughlin, frère de la supérieure, mère Saint-Henri, fait don de deux globes terrestres sur lesquels mère Saint-Augustin Dougherty, professeur de sciences émérite, dispense ses premières leçons d'astronomie. En 1836, un planétaire est importé d'Europe par l'abbé John Holmes, préfet des études au Séminaire de Québec, responsable de l'enseignement des sciences et frère de mère Sainte-Croix Holmes, auteure de plusieurs traités de sciences.

Quant au cabinet de chimie et de physique, il est formé d'instruments choisis en partie en Europe par l'abbé Holmes, puis aux États-Unis par monseigneur John-Edward Horan, professeur

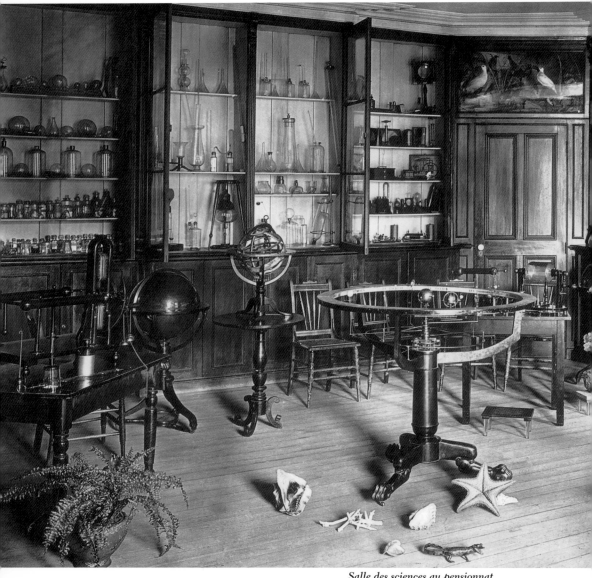

*Salle des sciences au pensionnat
des Ursulines*, XIXᵉ siècle
Album Post Card.
Archives des Ursulines de Québec

de chimie et d'histoire naturelle au Sémi-
naire de Québec. À la même époque, ce
dernier constitue pour les Ursulines un
double des herbiers qu'il réalise pour le
Séminaire, offrant aux jeunes filles les
mêmes spécimens d'observation que pour
les garçons. Des parents de religieuses,
Richard Fraser et John Forsythe, lors de
leurs voyages au long cours en Europe et
aux Indes, récoltent et collectionnent,
pour les Ursulines, des échantillons rares

et précieux de plantes exotiques, de mi-
néraux, de coquillages et d'insectes. La
collection d'oiseaux, la dernière à s'être
constituée, doit sa rareté et sa variété à la
générosité des Ursulines irlandaises de
Waterford [50].

50. *Sœur Sainte-Marie*, 1866, tomes III-IV, p.734-735.

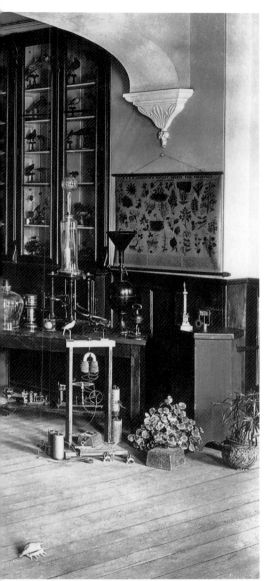

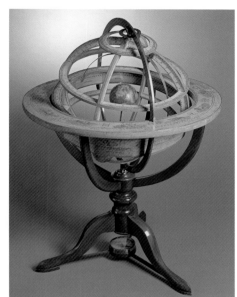

Anonyme, *Sphère armillaire*,
XVIIIᵉ siècle
**Bois teint et verni, encre sur
papier, gypse, laiton et verre**
Hauteur : 63,50 cm
Diamètre : 45,50 cm

Les instruments de musique

L'enseignement de la musique a toujours
occupé une place importante dans l'édu-
cation offerte par les Ursulines de Qué-
bec. Dès le XVIIᵉ siècle, les séminaristes
amérindiennes apprennent à jouer de la
viole et interprètent à la chapelle des
chants en français, en latin, mais aussi
dans leur propre langue. Leurs talents
musicaux sont particulièrement mis à
profit lors de manifestations officielles
comme la venue de délégations amérindi-
ennes ou de bienfaiteurs français. Pour
la fondatrice, Marie de l'Incarnation, c'est
aussi l'occasion de montrer le bien-fondé
de l'évangélisation des amérindiennes et
de l'éducation « à la française » donnée
par les Ursulines.

De belles photographies de l'époque,
conservées aux Archives du monastère,
représentent la salle de classe réservée à
l'enseignement des sciences, que les reli-
gieuses appellent « musée », « cabinet d'his-
toire naturelle » ou « laboratoire ». Son
décor et sa disposition reposent sur la clas-
sification, l'organisation rigoureuse, l'ob-
servation scientifique et permet l'accès
de toutes les jeunes filles au savoir de la
modernité.

Keith Prowse & co, *Accordéon*,
première moitié du XIX^e siècle
**La structure est faite de bois de tilleul,
de sapin, de bois de rose, de houx, de palis-
sandre et de laiton. Les touches sont faites
de nacre et le soufflet, de papier et de cuir**
Longueur : 38,00 cm
Largeur : 13,30 cm
Hauteur : 16,00 cm

Par la suite, d'autres instruments de musique sont acquis pour accompagner les voix des religieuses lors de cérémonies particulières à la chapelle. Ainsi, le 10 septembre 1754, pour marquer les cinquante ans de vie religieuse de mère Marie Migeon de la Nativité, les chants sont accompagnés d'une flûte allemande, d'un violon, d'un tambour et d'un fifre. En 1813, lors des fêtes de Saint-Augustin et de Sainte-Ursule, patrons de la communauté, l'harmonie des voix se mêle au son de plusieurs instruments : flûtes, violons, fifres et clarinettes. Bientôt, un clavecin est introduit dans le sanctuaire pour embellir les fêtes solennelles, en particulier celle de la nuit de Noël.

Au XIX^e siècle, l'enseignement de la musique prend un essor remarquable. Les Ursulines consignent dans leurs *Annales* : « Ayant reçu depuis 1823, plusieurs sujets d'éducation des Etats-Unis, nous avons commencé, en 1824, à enseigner la musique à autant de pensionnaires qu'il a été possible. Comme cette branche d'éducation est très recherchée présentement, elle ne sert pas peu à attirer des élèves, ce

qui nous donne occasion de les former à la piété et à la vertu[51] ». De tous les instruments qui font l'objet d'un enseignement, le piano est le plus fréquemment mentionné dans les sources consultées : *Annales*, programmes de concerts, de distributions des prix, mais aussi registres comptables où apparaissent de nombreux frais liés à la réparation, l'entretien et l'accord des instruments. L'achat du premier piano apparaît dans les *Annales* du monastère en 1820. Au fil des années, la demande devient de plus en plus forte et, en 1876, les Ursulines font accorder pas moins de 18 pianos. En 1994, 53 pianos sont encore à la disposition des élèves dans les salles de musique de l'École des Ursulines. De cette longue tradition d'enseignement subsistent deux magnifiques pianos muets en érable piqué datant du début du XIX^e siècle. Ayant toutes les caractéristiques d'un piano, ils permettent à plusieurs élèves en même temps d'assimiler la technique du piano par le placement de la main et du bras.

51. *Archives des Ursulines de Québec*, Annales des Ursulines de Québec, tome II (1822-1894), année 1829, p. 74.

Bien que peu d'instruments de musique aient résisté à l'usage du temps, le musée conserve encore quelques échantillons précieux de cet enseignement florissant. Parmi les instruments à anche libre, à soufflerie et à clavier, la collection comprend un orgue expressif ou *melodium*, un harmonium, des concertinas et des accordéons. Plusieurs instruments à cordes pincées (harpes Érard et Stumpff, harpe-lyre, autoharpe, cithares, guitares, mandolines) ou frottées (violoncelles et violons) complètent ce corpus. Un appareil rare, appelé chromatomètre, mis au point par Théodore-Frédéric Molt en 1832, servait aux religieuses à accorder leurs instruments sans faire appel à quelqu'un de l'extérieur. Il comporte une échelle graduée de 45 sons chromatiques inscrite sur sa table d'harmonie. Le chromatomètre possède deux cordes, l'une externe qui s'appuie sur deux chevalets fixes, l'autre interne attachée à un mécanisme qui active un chevalet mobile soit vers l'aigu ou vers le grave au moyen d'une poignée. La corde extérieure est mise en vibration au moyen d'une plume.

Comme en témoignent d'anciennes photographies, ces magnifiques instruments de musique, aux mains des jeunes filles en costume de fête, formaient de véritables orchestres lors des concerts, des examens publics et des distributions solennelles des prix, si courus au XIXᵉ siècle. Cette branche privilégiée de l'enseignement a laissé en héritage un ensemble prestigieux qui constitue, encore de nos jours, un des fleurons de la collection des Ursulines de Québec.

Sebastian Erard, Londres, *Harpe*,
première moitié du XIXᵉ siècle
Bois verni et doré, laiton et cordes de nylon
Hauteur : 178,00 cm
Largeur : 90,00 cm
Profondeur : 56,50 cm

EXPOSITION PERMANENTE
Les Ursulines en Nouvelle-France: Mission et Passion
Salle IV: *L'atelier d'art sacré*
Concept : Christine Turgeon
Muséographie : Lyse Brousseau

Conclusion

DEPUIS 1639, date de leur installation à Québec, les Ursulines ont accumulé un patrimoine unique dans le cadre de leurs fonctions contemplative et apostolique. Au fil des années, ce patrimoine, gardé ou abandonné, usé ou économisé, détruit ou restauré, démodé ou actuel, transformé ou préservé, rejeté ou aimé, s'est adapté tel un patrimoine de famille aux besoins de la communauté et de ses élèves. Depuis 1936, les Ursulines exposent leur passé grâce à la médiation d'un *musée des origines*, articulé autour de leurs fondatrices, Marie de l'Incarnation et madame de la Peltrie, et du Régime français. Après bientôt soixante-dix ans d'existence, le Musée des Ursulines de Québec reste encore l'héritier et le porte-parole privilégié de cette extraordinaire évolution vécue en symbiose avec la population. Mais quel sera son avenir? Restera-t-il un lieu identitaire pour la population multiconfessionnelle et multiculturelle d'aujourd'hui, un lieu d'éducation pour les jeunes souvent étrangers aux valeurs religieuses qu'il véhicule, un lieu de mémoire pour les maisons d'Ursulines fondées à travers le monde par le Vieux-Monastère, un luxe face aux besoins criants des missions?

Conscient de cette problématique propre au patrimoine des communautés religieuses, le pape Jean-Paul II confie à la Commission pontificale pour les Biens culturels de l'Église le soin de réfléchir sur la conservation, la mise en valeur et la transmission de ce patrimoine précieux et unique. La Commission, par l'intermédiaire d'une *Lettre circulaire* envoyée le 10 avril 1994 aux supérieur(e)s des communautés, rappelle l'importance des monastères imbriqués dans le tissu urbain des villes ou des banlieues, devenus avec le temps « des points de référence pour la culture, l'art, l'urbanisme, la vie sociale et la civilisation[52] ». Face à ce riche passé culturel et historique et devant la fermeture de nombreux couvents, le Pape demande aux religieux de ne pas négliger cet aspect de leur engagement et de leur témoignage qu'est leur patrimoine :

> Cela pourra peut-être sembler secondaire par rapport au devoir absolu de la vie évangélisatrice. Mais nous croyons qu'il est un corollaire intrinsèque de ce devoir : lorsqu'une communauté religieuse vit intensément son charisme, celui-ci irradie également dans les formes visibles de la culture et de l'art et celles-ci semblent contaminées quelque peu par l'intensité spirituelle de ces témoins[53].

Pour les communautés religieuses disposant d'un musée, la Commission propose, le 15 août 2001, dans une nouvelle lettre circulaire intitulée la *Fonction pastorale des musées ecclésiastiques*, un ensemble de recommandations à la fois techniques et spirituelles. Pour la Commission, un musée n'est pas un endroit où l'on se réfugie dans le passé mais où l'on s'ouvre sur le futur. Elle demande aux communautés de considérer leur patrimoine dans leur ensemble sans dresser de frontière entre les biens qui sont encore en usage et ceux qui sont tombés en désuétude. Tous ces objets doivent demeurer « en interdépendance les uns avec les autres afin d'en assurer une vision rétrospective[54] ». Elle recommande la nécessité pour

52. *Francesco Marchisano*. Lettre circulaire aux Révérendes Mères générales et Révérends Pères généraux, *Commission pontificale pour les Biens culturels de l'Église*, Rome, le 10 avril 1994, p. 3.

53. *Ibid.*

54. La fonction pastorale des musées ecclésiastiques. Lettre circulaire, *Commission Pontificale pour les Biens Culturels de l'Église*, Cité du Vatican, le 15 août 2001, p. 7.

Monastère des Ursulines de Québec, corridor de pierres
Service des collections, Musée des Ursulines de Québec

Photographie: Armour Landry

les personnes qui ont la lourde tâche d'interpréter et de prendre soin de ce patrimoine auquel se rattachent des valeurs spirituelles, esthétiques, historiques et familiales, d'une formation adéquate et approfondie. Enfin, elle demande que cette démarche de mise en communication soit faite, pas seulement d'un « point de vue touristique mais aussi et surtout humaniste[55] ».

Les recommandations pontificales représentent un lourd défi, y compris financier, pour les représentants des communautés religieuses et de leurs musées. Fidèle à sa mission, le Musée des Ursulines de Québec devra lui aussi tenir compte des bouleversements et des mutations à la fois de la société qui l'entoure et de la famille religieuse qui le soutient et l'anime. Ce défi sera relevé en préservant l'essence, l'originalité, l'âme, le sens du patrimoine des Ursulines de Québec et le lien organique qui le lie avec la communauté, tout en le transmettant dans un climat d'ouverture et de partage pour les générations futures.

55. La fonction pastorale des musées ecclésiastiques. Lettre circulaire, *Commission Pontificale pour les Biens Culturels de l'Église, Cité du Vatican, le 15 août 2001, p. 7.*

Bibliographie sélective

Constitutions et Règlements des Premières Ursulines de Québec par le père Jérôme Lalemant, s.j., 1647. Édition préparée par Gabrielle Lapointe, Québec, Monastère des Ursulines, 1974.

Barbeau, Marius. *Saintes Artisanes I. Les brodeuses.* Cahiers d'arts ARCA 2, Montréal, Fides, 1944.
Saintes artisanes II, Milles petites adresses. Cahiers d'arts ARCA 3, Montréal, Fides, 1946.
Trésor des anciens jésuites. Ottawa, 1957.

Gagnon, François-Marc. *La conversion par l'image : un aspect de la mission des Jésuites auprès des Amérindiens du Canada au XVIIe siècle.* Montréal, Bellarmin, 1975.

Lacroix, Laurier. « Œuvres d'art de la chapelle des Ursulines de Québec. Peintures », publié par la Commission des biens culturels du Québec dans le tome III *(Biens mobiliers du Québec)* de l'ouvrage, *Les chemins de la mémoire,* Québec, Les publications du Québec, 1999, p. 286-293.

Oury, Guy-Marie. *Marie de l'Incarnation, ursuline (1599-1672) : correspondance.* Nouvelle édition, Solesmes, Abbaye Saint-Pierre, 1971.

Oury, Guy-Marie. *Les Ursulines de Québec 1639-1953.* Québec, Éditions du Septentrion, 1999.

Palardy, Jean. *Les meubles anciens du Canada français.* Montréal, Pierre Tisseyre, 1971.

Porter, John R. « Œuvres d'art de la chapelle des Ursulines de Québec. Sculptures », publié par la Commission des biens culturels du Québec dans le tome III *(Biens mobiliers du Québec)* de l'ouvrage, *Les chemins de la mémoire,* Québec, Les publications du Québec, 1999, p. 274-286.

Sainte-Marie, Sœur. *Les Ursulines de Québec depuis leur établissement jusqu'à nos jours.* Québec, C. Darveau, 1866.

Simard, Jean. *Les arts sacrés au Québec.* Boucherville, Éditions de Mortagne, 1989.

Thibault, Claude. *Trésors des communautés religieuses de la ville de Québec,* Musée du Québec, 1973.

Trudel, Jean. *Un chef-d'œuvre de l'art ancien du Québec. La chapelle des Ursulines.* Québec, Les Presses de l'Université Laval, 1972.

Turgeon, Christine. *Le Fil de l'art. Les broderies des Ursulines de Québec.* Catalogue de l'exposition tenue au Musée du Québec du 6 juin au 17 novembre 2002, Musée du Québec, Musée des Ursulines de Québec, 2002.

Le grand héritage – l'Église catholique et les arts au Québec. Catalogue de l'exposition tenue au Musée du Québec du 10 septembre 1984 au 13 janvier 1985. Musée du Québec, Québec, 1984.

Le trésor du Grand Siècle, l'art et l'architecture du XVIIe siècle à Québec. Catalogue de l'exposition tenue au Musée du Québec à l'occasion du 450e anniversaire des découvertes de Jacques Cartier, Québec, 1984.

Trésors d'Amérique française, sous la direction d'Yves Bergeron, Québec, Musée de l'Amérique française, 1996.

Renseignements pratiques

Le Musée des Ursulines de Québec

12, rue Donnacona
Québec, Québec
G1R 3Y7
Téléphone : (418) 694 0694
Télécopieur : (418) 694 2136
Courriel : murq@bellnet.ca
www.museocapitale.qc.ca

Jours et heures d'ouverture

D'octobre à avril

Du mardi au samedi de 13 h à 17h
Dimanche 13h à 17h

De mai à septembre

De 10h à 12h et de 13h à 17h

Transports

Autobus : 3, 7 et 11
Stationnement : Hôtel-de-Ville

Réservations ateliers pédagogiques et visites de groupes

Téléphone : (418) 694 0694
Du lundi au samedi de 9h à 17h

Autres sites connexes à visiter

Centre Marie-de-l'Incarnation
Chapelle des Ursulines de Québec

EXPOSITION PERMANENTE
*Les Ursulines en Nouvelle-France :
Mission et Passion*
Salle III : *Le monastère au jour le jour*
Concept : Christine Turgeon
Muséographie : Lyse Brousseau